21世纪高职高专艺术设计系列技能型规划教材

设计色彩基础教程

盛希希 编著

内 容 简 介

本书主要分为5个部分：色彩基本原理，主要介绍色、光原理，色彩本质，色彩基本属性和相关概念等；色彩基础知识，主要介绍色彩性质及工具、色彩表现技法、色彩画法步骤与方法、色彩搭配等，目的是让初学者对色彩的基础知识有一个初步的了解与认知；色彩感觉与联想，主要介绍色彩感觉、色彩通感、色彩的隐喻、色彩心理，其知识内容在具体运用时，要考虑色彩在各民族和地区的禁忌和偏爱；色彩的表现与创意，从讲授色彩写生的表现形式的基础部分开始，内容上由浅入深、循序渐进地从色彩写生引入到设计色彩部分，其中重点放在创意色彩这一部分上，着重讲授了色彩分解法、色彩归纳法、装饰性色彩和意象性色彩的相关内容，其主要目的是拓宽学生对色彩的表达思路和方法，增强设计色彩的视觉印象与表现力；色彩实践与应用，主要内容为设计色彩在平面设计、工业产品设计、室内设计及数字化多媒体设计中的应用。

本书可作为高职高专艺术设计专业教学用书，也可作为相关艺术设计从业人员的参考书。

图书在版编目(CIP)数据

设计色彩基础教程/盛希希编著.—北京：北京大学出版社，2012.9
(21世纪高职高专艺术设计系列技能型规划教材)
ISBN 978-7-301-17171-4

Ⅰ.①设… Ⅱ.①盛… Ⅲ.①色彩学—高等职业教育—教材 Ⅳ.①J063

中国版本图书馆CIP数据核字(2012)第197110号

书　　　名：	设计色彩基础教程
著作责任者：	盛希希　编著
策划编辑：	孙　明
责任编辑：	孙　明
标准书号：	ISBN 978-7-301-17171-4/J・0453
出　版　者：	北京大学出版社
地　　　址：	北京市海淀区成府路 205 号 100871
网　　　址：	http://www.pup.cn　http://www.pup6.cn
电　　　话：	邮购部 62752015　发行部 62750672　编辑部 62750667　出版部 62754962
电子邮箱：	pup_6@163.com
印　刷　者：	北京宏伟双华印刷有限公司
发　行　者：	北京大学出版社
经　销　者：	新华书店
	787毫米×1092毫米　16开本　10印张　225千字
	2012年9月第1版　2021年1月第5次印刷
定　　　价：	45.00 元

未经许可，不得以任何方式复制或抄袭本书之部分或全部内容。
版权所有　侵权必究　　举报电话：010-62752024
　　　　　　　　　　　电子邮箱：fd@pup.pku.edu.cn

序

盛希希老师组织编写的有关艺术设计的教材即将面世，这是值得高兴的事情。艺术设计类专业在我院虽然比较年轻，但经过教师们的努力，发展很快，成绩斐然。带领的学生在各级各类的大赛中屡获殊荣，令人快慰！这本教材的编写，既有他们教学心得的总结，也有对具有高职高专特色的艺术设计课程的改革探讨，体现了知识性和操作性相融合的特点，相信对以后的教学会有一个很大的帮助。

艺术设计既是个艺术活，也是个技术活。在当前，技术操作已经成为这个行业的首要技能，没有操作能力，学生将无法在行业中安身立命；但毫无疑问，如果没有良好的艺术修养，从业者将难以在同行中出类拔萃。良好的艺术感，是使"技"跃升为"艺"的重要基石。遗憾的是，将"艺"演化为"技"正成为一种趋势，而且愈演愈烈，不仅仅艺术设计行业这样，其他也是如此。写这几行文字的前两天，笔者在和几位"电视人"讨论脚本时，都有一个同感，在同行和受众的压力下，电视作品的创作已经变成了一种技术活，包括悬念、情节、对话这样一些要素的运用已经逐渐远离文学。模式化的技术操作，已经使一部分艺术家沦为工匠。

艺术设计的高职高专教育不一定要培养艺术家，但培养有良好艺术素养的设计人才仍是这一专业教育的使命。如何在以能力为主线的专业教育中，提升学习者丰富而厚实的涵养，并非唯教材编写之一径。课堂教学如一出戏，教材如脚本，有了好的脚本，如何排演出一幕好戏，仍有待师生的共同参与和努力。

<div style="text-align:right">

黄伦生　博士

广州农工商职业技术学院院长、教授

2012年8月于广东

</div>

前　言

在科技高度发展的新经济时代，艺术设计教育应该强调和适应时代的需要，因材施教。设计色彩目前作为艺术设计类专业的基础课程，与以往的写生色彩相比，无论在方法上还是表现形式上都存在着差异性。设计色彩对培养学生创造性思维、强调主观创造性色彩，以及凸显设计色彩的专业性和功能性方面，都起着非常重要的作用。

针对色彩的初学者，在编写本书时，编者尽量做到通俗易懂、言简意赅，避免长篇大论。在对创意方法和表现手法的讲授上，做到切实可行，初学者容易理解和上手。为方便和加深读者的理解，在相关知识点的讲授上，编者精心挑选了经典作品或具有代表性的大师作品，采用作品分析的讲述方法进行教学，这有助于学生对经典作品或大师作品的理解与相关知识的消化和吸收，从而有效地帮助学生读懂大师的设计语言，提高艺术审美能力。同时，书上也穿插了部分学生的获奖作品。

本书为编者多年学习及教学实践的总结。在编写过程中，参阅了国内外相关色彩方面的专著及教学经验，在此，谨向这些作者深表谢意。同时，非常感谢在编写本书的过程中给予大力支持的学院领导、同事、朋友及家人！感谢黄增炎教授，感谢衣国庆、胡小龙的鼎力支持和无私帮助！由于时间仓促，书中如有不足之处，真诚地希望读者和专家不吝指教。

目　　录

第一章　色彩基本原理 ... 1

第一节　色、光原理 ... 2
一、光波与可见光 ... 2
二、色彩的混合 ... 3

第二节　色彩基本概念 ... 4
一、色彩三要素 ... 4
二、基本概念 ... 5
三、色彩分类 ... 8
四、色彩属性 ... 8
五、色相环与色立体 ... 9

单元训练与拓展 ... 14
课题一：色相练习 ... 14
课题二：纯度练习 ... 14
课题三：思考题 ... 14

第二章　色彩基础知识 ... 15

第一节　颜色性质及工具 ... 16

第二节　写生色彩与设计色彩 ... 21
一、写生色彩 ... 21
二、设计色彩及其特征 ... 24

第三节　色彩的表现技法 ... 28
一、湿画法(薄画法) ... 28
二、干画法(厚画法) ... 29
三、单线平涂法 ... 29
四、肌理法 ... 30
五、泼溅法 ... 30
六、擦刮法 ... 31
七、拼贴法 ... 32

八、综合技法 .. 32

第四节　色彩画法的步骤 .. 33

第五节　色调与设计 .. 35

　　一、色彩对比 .. 35

　　二、明度对比 .. 40

　　三、纯度对比 .. 47

　　四、冷暖对比 .. 50

　　五、面积对比 .. 52

　　六、有彩色与无彩色对比 .. 53

　　七、色彩形状对比 .. 55

　　八、色彩调和 .. 57

第六节　色彩的易视性 .. 60

单元训练与拓展 .. 61

　　课题一：进行明度的9种色调练习 .. 61

　　课题二：写生色彩训练 .. 61

　　课题三：设计色彩训练 .. 62

　　课题四：对比色调或互补色调组合 .. 62

　　课题五：思考题 .. 62

第三章　色彩感觉与联想 .. 63

第一节　色彩感觉 .. 64

　　一、温暖与寒冷 .. 64

　　二、轻与重 .. 66

　　三、强与弱 .. 66

　　四、坚硬与柔和 .. 68

　　五、华丽与朴素 .. 69

　　六、前进与后退 .. 70

　　七、色彩的膨胀与收缩 .. 72

　　八、明快与忧郁 .. 73

第二节　色彩通感 .. 73

一、色彩与听觉……………………………………………74
　　二、色彩与味觉……………………………………………76
　　三、色彩与嗅觉……………………………………………77
　第三节　色彩的隐喻…………………………………………77
　　一、色彩文化与禁忌………………………………………77
　　二、色彩的偏爱……………………………………………80
　第四节　色彩心理……………………………………………80
　　一、色彩联想………………………………………………80
　　二、色彩象征………………………………………………81
　单元训练与拓展………………………………………………84
　　课题一：借鉴与创作………………………………………84
　　课题二：通感练习…………………………………………84
　　课题三：思考题……………………………………………85

第四章　色彩的表现与创意……………………………………87
　第一节　色彩分解及表现……………………………………88
　　一、什么是色彩分解………………………………………88
　　二、色彩分解的表现方法…………………………………89
　　三、色彩分解的原则………………………………………92
　第二节　色彩归纳及表现……………………………………93
　　一、什么是色彩归纳………………………………………93
　　二、色彩归纳的造型特征…………………………………94
　　三、色彩归纳的色彩特征…………………………………95
　第三节　装饰色彩及表现……………………………………97
　　一、什么是装饰色彩………………………………………97
　　二、装饰造型特征…………………………………………98
　　三、装饰色彩的色彩特征…………………………………101
　第四节　意象性色彩…………………………………………102
　　一、什么是意象性色彩……………………………………102
　　二、意象性色彩表现特征…………………………………106

单元训练与拓展 ... 109
 课题一：色彩分解训练 .. 109
 课题二：色彩归纳训练 .. 109
 课题三：装饰色彩训练 .. 110
 课题四：意象色彩训练 .. 110
 课题五：课后作业 .. 110

第五章　色彩实践与应用 ... 111

第一节　设计色彩与平面设计 .. 112
 一、平面广告色彩的作用 .. 113
 二、平面广告色彩的用色原则 .. 115
 三、设计色彩与包装设计 .. 118
 四、设计色彩与书籍装帧 .. 121
 五、网页色彩设计 .. 124

第二节　设计色彩与工业产品设计 .. 131
 一、色彩与产品设计的关系 .. 132
 二、产品造型设计中的色彩特征 .. 134
 三、工业产品设计创造性色彩构思的原则 135

第三节　设计色彩与室内设计 .. 139
 一、室内空间的色彩关系 .. 142
 二、色彩冷暖的选择与应用 .. 143
 三、色彩错觉与空间 .. 145

第四节　设计色彩与数字化色彩 .. 146
 一、数字化色彩的规律 .. 146
 二、数字化色彩的特征 .. 148

单元训练与拓展 ... 149
 课题一：色彩与平面设计训练 .. 149
 课题二：色彩与室内设计训练 .. 149
 课题三：色彩与工业产品设计的训练 149
 课题四：数字化色彩训练 .. 149

参考文献 ... 150

第一章 色彩基本原理

第一节 色、光原理
　　一、光波与可见光
　　二、色彩的混合
第二节 色彩基本概念
　　一、色彩三要素
　　二、基本概念
　　三、色彩分类
　　四、色彩属性
　　五、色相环与色立体
单元训练与拓展
　　课题一：色相练习
　　课题二：纯度练习
　　课题三：思考题

教学要求和目标：

■要求——了解色彩，认识色彩的相关知识，并掌握色彩的基本原理。

■目标——正确地理解和掌握色彩的基本概念，认识色立体。

教学要点：

掌握色彩的基本概念和原理，对色彩有一个系统的认知和理解。

教学方法：

课堂讲授与点评。

色彩即是光。人感知色彩必须具备光、物体、眼睛这三个条件。人的眼睛之所以能够感知光线照射到物体，是因为反射光线现象产生形状与色彩，透过眼睛的视觉作用，经过物体反射，其色彩信息通过瞳孔进入视网膜后，由视神经传达到大脑皮层的视神经中枢，才产

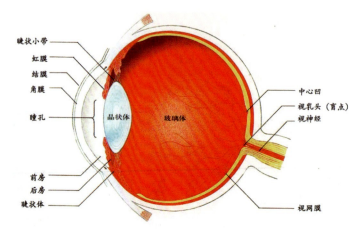

图1-1　人的视觉神经系统

生了色彩感觉。图1-1所示为人的视觉神经。这一活动过程中，光是条件，色是结果。研究色彩要以认识和了解光物理、视觉生理和视觉心理为基础。

第一节　色、光原理

色彩是一种自然现象，光是产生色彩的本源。由于各种物体对光的吸收和反射程度不同，便形成了我们感觉到的色彩。古希腊哲学家亚里士多德最早开创了"光即色彩之源"学说。之后的一千多年里，科学家或画家一直致力于颜料的改良及创新，没有人再去关注色彩物理理论的研究。直到1666年，物理学家牛顿发现了光谱，他用三棱镜做了著名的光的分解实验，太阳光经过三棱镜分解为红、橙、黄、绿、青、蓝、紫7种颜色，这才建立起色与光的性质的理论体系。

一、光波与可见光

电磁波是电波与磁波的总称。光波就是电磁波，它本身没有颜色。通过不同介质时，光波会发生折射、绕射、散射及吸收。我们可视范围内的电磁波即可见光范围波长在380～780nm之间，如图1-2所示。红外线波长最长，可以通过"夜视"技术显示出来。紫外线的波长较短，是一种位于蓝光以外的高能光波。波长的长短决定色相差别。波长单一，则可见光色相便单纯鲜艳；波长混杂，则可见光的纯度就低。同时，光波具有振幅因

素，振幅即光波振动的幅度，即光量。振幅越宽，光量越强；振幅越窄，光量越弱，振幅大小决定了同一色相的明暗差别，如图1-2所示。

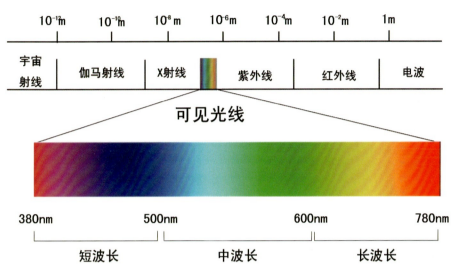

图1-2 可见光线

二、色彩的混合

色彩的混合是把两个以上的颜色相互掺和进行混合调配。通过混合调配，色相的数量增加，色彩就更加丰富。色彩混合中有两个原色系统，即色光的三原色和色料的三原色。其中色光的三原色是红、绿、蓝；色料的三原色是品红、柠檬橙、湖蓝。

不同色相的光越多，得到新的色明度越高，即光越加越亮。若将红、绿、蓝的三原色光叠加在一起，则成为白色光，如图1-3所示。色料的三原色叠加在一起时，颜色色相越多，得到的色彩越暗，纯度越低，是明度降低的减光现象，叫减色法、减色混合或负混合，如图1-4所示。绘画、印刷都属于减色法混合。

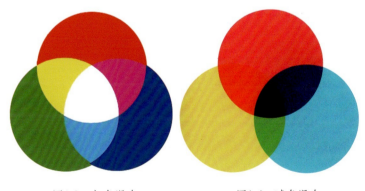

图1-3 加色混合　　图1-4 减色混合

第二节　色彩基本概念

一、色彩三要素

色相、明度、纯度统称为色彩的"三要素"，色彩的"三要素"是相互依存的。

(1) 色相：色相就是色彩的相貌，如图1-5所示。

(2) 明度：色彩的明暗程度，如图1-6所示。在有彩色系中，柠檬黄最亮，紫色最暗。无色系中，白色最亮，黑色最暗。一个色彩加入的白越多，明度越高；加入的黑越多，明度越低。

(3) 纯度：色彩的饱和艳鲜度，如图1-7所示。一个色彩加入其他色彩越多，纯度越低。不加入其他色彩时，红、橙、黄、绿、青、蓝、紫都是高纯度。黑、白、灰无色彩，纯度为零。

图1-5　色相

图1-6　明度

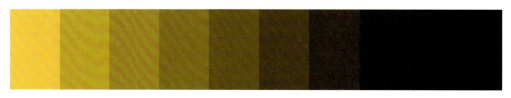

图1-7　纯度

二、基本概念

(1) 原色：色彩中不能再分解的基本色称为原色，如图1-8所示。三原色能调配出其他色。

(2) 间色：两种原色相混合后产生的色彩称为间色或称为二次色，即橙、绿、紫，如图1-9所示。根据原色加入比例的不同可以产生多种间色。如红＋黄，当红多时呈桔红，当黄多时会呈桔黄；黄＋蓝，当蓝色多时会呈深绿色，当黄多时会呈草绿；红＋蓝，红多就呈紫罗兰，蓝多就呈青莲色。

(3) 复色：3种或3种以上的颜色相混合所产生的色彩称为复色，如图1-10所示。

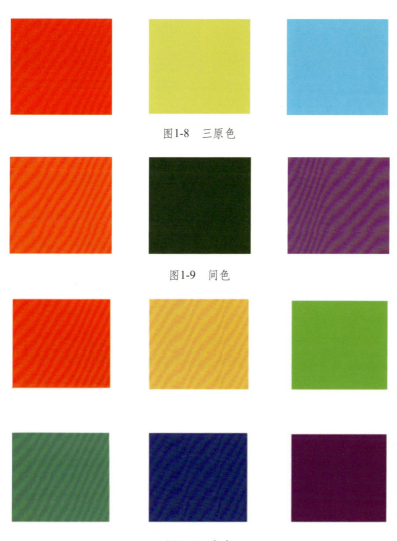

图1-8　三原色

图1-9　间色

图1-10　复色

(4) 光源色：由自行发光的物体所产生的色光，称为光源色，如图1-11(a)、(b)所示。光源色可以是自然光，也可以是人造光。光源自身有色彩，如日光、霓虹灯、水银灯等。不同光源发出强弱不同的光色。物体的色彩变化都是不同色彩光源照射的结果。

(a)

(b)

图1-11　光源色

(5) 环境色：因环境的色彩影响到某个物体固有色的变化。它强调自然界物体之间相互影响的关系，也指主体周围环境中的物体所反射的色光。图1-12～图1-15为环境色下的作品。

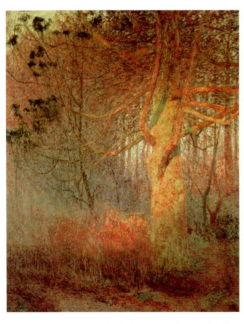

图1-12　比利比·克劳斯　《阳光下的树林》

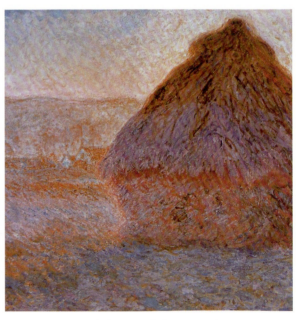

图1-13　莫奈　《干草垛》1891年　油画

(6) 固有色：固有色指物体本身具有的颜色。物体本身是不透明物质，在接受光线的照射后，可以吸收部分光线的颜色，反射部分其他光线的颜色，而我们眼睛所感觉到的光线颜色正好是反射出来的光线颜色。如青椒表皮只反射绿色光而吸收其他色光，因此产生绿色的视觉，这种色彩称为固有色。固有色支配和决定着物体的基本色调，不会因光线投射的角度和周边环境而改变自身的色彩。图1-16、图1-17为体现固有色的作品。

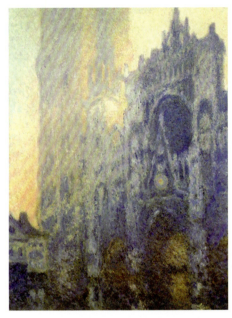

图1-14　莫奈　《鲁昂教堂》

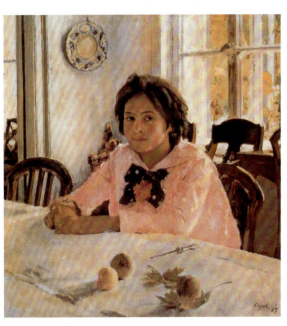

图1-15　谢罗夫　《少女与桃子》　1888年　油画

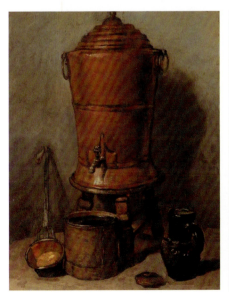

图1-16　夏尔丹《铜制给水壶》

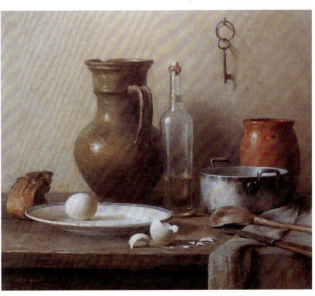

图1-17　格里采《静物》

三、色彩分类

色彩分成两大类：无彩色系和有彩色系。

(1) 无彩色系：是指白色、黑色以及由白、黑色调形成的各种深浅不同的灰色。无彩色系只有一个基本属性即明度，如图1-18所示。

(2) 有彩色系：是指红、橙、黄、绿、青、蓝、紫等颜色。

图1-18　无彩色系

四、色彩属性

色彩有冷暖色调之分，但色彩的冷暖是相对的，不是绝对的。有些冷色在它所属的冷色系中通过对比，具有偏暖的倾向；暖色亦然。

(1) 暖色系：给人温暖的感觉，主要包括红、黄、褐，如图1-19作品所示。

(2) 冷色系：给人宁静、凉爽的感觉，主要包括绿、蓝、紫，如图1-20作品所示。

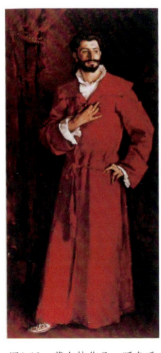
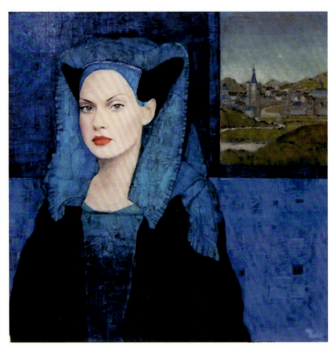

图1-19　萨金特作品　暖色系　　　　图1-20　理查德·博莱特作品　冷色系

五、色相环与色立体

认识和了解色相环和色立体，对于研究与应用色彩的标准化、科学化、系统化都具有重要的现实意义。它可使人们更清楚、更标准地理解色彩，能更确切地把握色彩的分类和组织。

1．色相环

将可视光谱的两端闭合，就形成了色相环。许多色彩学家对色彩的规律进行深入研究，牛顿首先创建了这种模式，被称为牛顿色环，如图1-21所示。色相环是解释色彩关系最简单也是最易懂的形式，它将阳光分解后的可见光排列成红、橙、黄、绿、青、蓝、紫7个色，后来衍生的色相环都是采用这种基本的色相顺序。不同的色相环有相似之处，也有不同的差异。在12色相环中，如果再进一步设定其中间色，就可得到24色相环。色相环中的颜色可以进行无限分配，颜色细分越多，相邻颜色之间变化就越细腻。此外还有伊顿12色相环、色立体等，如图1-21～图1-25所示。

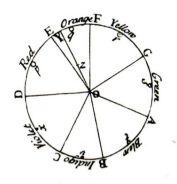

图1-21　牛顿色环

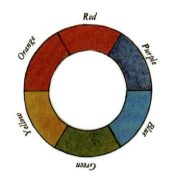

图1-22　歌德色环

图1-24　伊顿12色相环

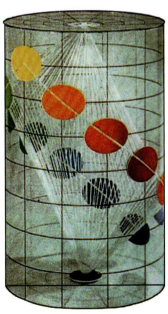

图1-23　蒲相色环

图1-25　日本色彩研究所色相环

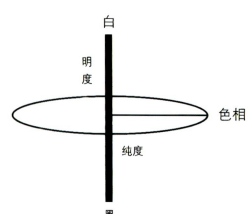

图1-26 色立体结构图

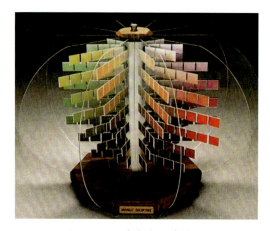

图1-27 孟塞尔色立体模型

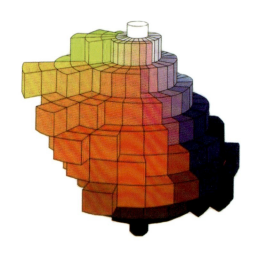

图1-28 孟塞尔色立体空间示意图 1915年

2．色立体

色立体是借助三维空间来表示色相、纯度、明度的变化关系，如图1-26所示。将色彩明度、纯度、色相3属性系统地排列组合成一个立体形状的色彩结构。它的结构像地球仪的形状，连接南北两极贯穿中心的轴为明度标轴，北半球是明色系，南北半球是暗色系，色相环的位置位于赤道线上。球面一点到中轴的垂直线表示纯度系列标准，越靠近中心，纯度越低，球中心为灰色。

色立体有多种，主要有孟塞尔色立体、奥斯特华德色立体、日本色彩研究所发行的配色系统(Practical Color-ordinate System，PCCS)。色立体在进行色彩应用时非常有帮助。

1) 孟塞尔色立体

孟塞尔(Albert H.Munsell 1858—1918年)，美国画家、美术教育家、色彩学家。孟塞尔色立体创建于1905年，最初用于辅助教学，一直沿用至今。它是一个开放的体系，多年来一直不断地进行修正。

孟塞尔色立体用一个三维空间的类似球体模型，把各种表面色的三种基本特性(色相、明度、饱和度)全部表示出来。孟塞尔色立体自下至上为明度变化，水平距离为饱和度的变化，围绕着明度轴的周向变化是色相。颜色空间模型中的每一部位各代表一个特定的颜色，并给予一定的标号。孟塞尔色立体，如图1-27～图1-30所示，目前被国际上广泛采用。

孟塞尔色相的标定法如下。

孟塞尔色相标定方法先写色相H(Hue)，然后写明度值V(Value)，在斜线后写饱和度C(Chroma)，如HV/C=色相明度/饱和度。

10G6/8标号颜色的意思是，色相是绿和蓝绿的中间色，明度为6，饱和度为8。孟塞尔色彩系统能为颜色观察提供详细有用的参考信息，如不同的人，对于可口可乐的红色感觉会不一样，而色相5R、明度4、色度12就能明确地定义这种红色。颜料制造厂商就是这样用孟塞尔系统信息来标明他们生产的颜色的。

对于中性色，由于其饱和度为0，其颜色标号可写成NV/=中性色×明度/。其中，N表示中性的意思，如明度值等于8的中性明灰色可写作N8/。

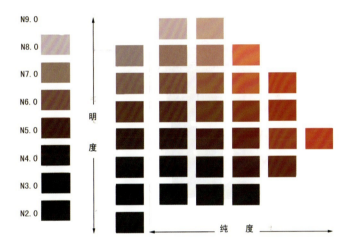

图1-29 孟塞尔色立体等色相面

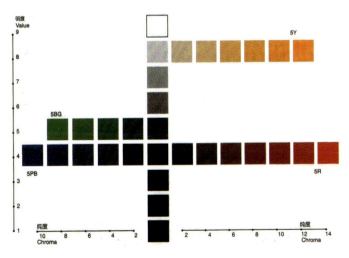

图1-30 孟塞尔明度与纯度

2) 奥斯特华德色立体

奥斯特华德(Wilhelm Ostward 1853—1932年)，德国物理学家、化学家，1909年诺贝尔化学奖获得者，1922年建立奥斯特华德色立体。奥氏色立体以红、黄、蓝、绿4色学说为理论，在临近的两间增加橙、蓝绿、紫、黄绿4间色，共8个主要色。再将各色三等分，扩展成24色相环，从黄依次转回到黄绿，并以1～24做标号，每一色相均以中间2号为正色。中心轴由白到黑共8个明度，它们分别代表用a、c、e、g、l、n、p表示，其中a为最明亮的白色，p为最暗的黑色。中间6个层次为灰色，a与pa的连续上各色含黑量相等，称"等黑量序列"，在p与pa的边线上各色含白量相等，称"等白量序列"。与明度中心轴平行的纵线上各色纯度相等，为等纯度序列。处于同一色域的各色相，其含白和黑及纯色均相同，为等色相序列。图1-31为奥斯特华德色立体示意图。图1-32为奥斯特华德明度纯度变化示意图。图1-33为奥斯特华德色相断面图。图1-34为奥斯特华德色立体等色相面图。

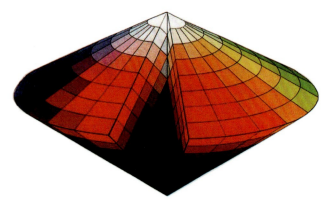

图1-31　奥斯特华德色立体示意图

图1-32　奥斯特华德明度纯度变化示意图

图1-33　奥斯特华德色相断面图

3) PCCS日本色彩研究所发行的配色系统

PCCS(Practical Color-ordinate System)是由日本色彩研究所发行的配色系统。PCCS色相是以红、黄、绿、蓝4个原色为基本色相，每两个色之间再插入橙、黄绿、蓝绿、紫形成8色，然后再三等分形成24色相环，并以1～24编码标定，其中的偶数12色相是色彩教育用标准色相。图1-35为日本色立体结构图。

PCCS色体系特点如下。

明度：PCCS明度以黑、白为基准等差划分9个明度等级，形成7个明度区域。

色相：由24色组成。

纯度：是选择各色相的标准色，在标准色与无彩色间做等间隔排列，无彩色标为0，随数字增大，饱和度也增高，用1S、2S、3S…9S来表示色彩的饱和度。将24色各色加以等差分割，以1S～3S为低纯度区，4S～6S为中纯度区，7S～9S为高纯度区，便于色彩设计应用。

图1-34　奥斯特华德色立体等色相面图

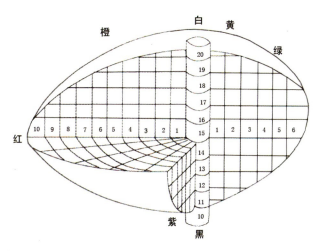

图1-35　日本色立体结构图

单元训练与拓展

课题一：色相练习

(1) 制作24色相环。

(2) 尺寸：规格39cm×27cm。

(3) 色相准确，色彩平涂均匀。

(4) 时间：3学时。

课题二：纯度练习

(1) 制作色彩纯度，以黄色色相为例。

(2) 尺寸：规格39cm×27cm。

(3) 色彩过渡均匀。

(4) 学时：3学时。

通过以上两个课题色相环及色彩纯度制作的训练，进一步认识色彩的色相、纯度，从而加深理解相关的色彩知识。

课题三：思考题

(1) 色彩基本原理对我们学习色彩有哪些指导意义？

(2) 色立体的原理有哪些？

第二章　色彩基础知识

第一节　颜色性质及工具
第二节　写生色彩与设计色彩
　　一、写生色彩
　　二、设计色彩及其特征
第三节　色彩的表现技法
　　一、湿画法(薄画法)
　　二、干画法(厚画法)
　　三、单线平涂法
　　四、肌理法
　　五、泼溅法
　　六、擦刮法
　　七、拼贴法
　　八、综合技法
第四节　色彩画法的步骤
第五节　色调与设计
　　一、色彩对比
　　二、明度对比
　　三、纯度对比
　　四、冷暖对比
　　五、面积对比
　　六、有彩色与无彩色对比
　　七、色彩形状对比
　　八、色彩调和
第六节　色彩的易视性

单元训练与拓展
　　课题一：进行明度的9种色调练习
　　课题二：写生色彩训练
　　课题三：设计色彩训练
　　课题四：对比色调或互补色调组合
　　课题五：思考题

教学要求和目标：

■要求——了解各种画种、色彩绘画工具的特点，掌握色彩用色的相关知识和表现方法，写生色彩与设计色彩的各自特征。

■目标——熟悉各种材质与色彩颜料的附着效果，掌握设计色彩的配色要求。

教学要点：

灵活地借助颜料及工具来表现色彩，使学生领会写生色彩与设计色彩的不同点，掌握色调与设计的要点。

教学方法：

课堂讲授与点评。

第一节　颜色性质及工具

颜料的种类丰富多彩，有油画颜料、水彩颜料、水粉颜料、丙烯颜料、中国画颜料等，主要用锡管装、盒装、粉状和固体状。另一类是不需要其他媒介而直接使用的颜料，如马克笔、油画棒、彩色铅笔、色粉笔等。

不同的颜料有不同的特性，它们在使用方法和表现特点上也各不相同。

1．油画颜料及工具

(1) 使用油画颜料，需要配置一些调和油。油画颜料呈油性，干得慢，不易变色，不透明，覆盖力强。图2-1所示油画颜料。

(2) 油画笔，如图2-2所示，通常由猪鬃毛制成，质硬、有弹性，多为扁头，也有尖锋圆形、短锋扁平形及扇形。油画笔根据笔号大小分0至12号，其中0号最小，12号最大。

(3) 画刀，如图2-3所示。画刀又称调色刀，直接用画刀作画，可在画面上形成肌理，丰富画面表现力。

(4) 画布。油画一般画在亚麻布上，也可以画在木板、油画纸或其他材料上。它的前提要求是这些材料不吸油。

图2-1　油画颜料

2．丙烯颜料及工具

（1）丙烯颜料耐水、耐磨、不褪色、抗腐蚀。颜色凝固后为柔韧薄膜，无法用水将它稀释开。适合装饰画、室内墙绘、室外涂鸦等。图2-4所示为丙烯颜料。

（2）丙烯画没有专门的笔，油画笔、画刀、中国画笔、水彩笔都可以，大面积同类色也可用喷枪。

图2-2　油画笔

（3）丙烯颜料附着力强，可画在任何底子上，一般画在棉布、纸板等易吸水的粗糙底面。

3．水粉画颜料

（1）水粉画颜料是用水和胶混合而成的，以水为溶剂的绘画颜料，如图2-5所示。水粉不透明，有覆盖性，干得快。但水粉颜料没有油画稳定，底层的色彩会对表层的颜色产生一定的混合影响，干湿颜色变化很大。水多粉少，干后颜色易变深；粉多而画得厚，干后颜色会变浅。

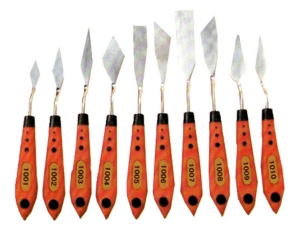

图2-3　画刀

（2）水粉画笔以羊毛为主要原料制作而成。羊毫毛层厚而软，吸水量较大，笔触轻柔，没有弹性，适合大面积作画。为弥补羊毛画笔的不足，出现了富有弹性的狼毫和尼龙材料的画笔。狼毫弹性好，吸水量较少，适合于局部刻画。图2-6为水粉画笔。

图2-4　丙烯颜料

图2-5 水粉画颜料

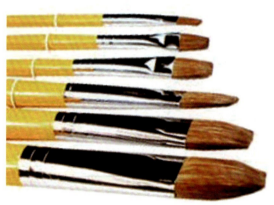

图2-6 水粉画笔

图2-7 水彩画颜料

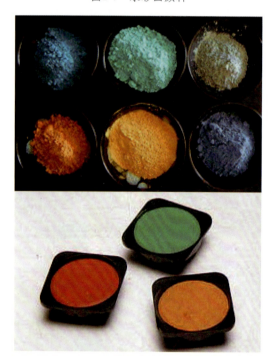

图2-8 国画颜料

4．水彩画颜料及工具

（1）水彩颜料具有透明性，附着力很强，水彩作品具有明丽清新的特点。水彩颜料用水调配和稀释，若加白色颜料则不透明，尽量少用白或不用白。水彩画用的颜料少、干得快，容易清洗，携带方便，常用于外出写生，但水彩画不易涂改。图2-7为水彩画颜料。

（2）水彩笔一般是用羊毛和熊鬃制成，分圆锥形的头和扁头。羊毛圆锥形的头笔锋有弹性，含水量大，一般用来表现湿画法；扁头笔锋为平头，弹性小，可画块面和线条。

5．国画颜料及工具

（1）国画颜料沉着，质地比较细腻，一般分成矿物颜料与植物颜料两大类。矿物颜料不易褪色、色彩鲜艳，敦煌壁画用的就是矿物颜料。植物颜料主要是从树木花卉中提炼出来的，有一定的褪色。图2-8为国画颜料。

(2) 国画笔类型、大小十分丰富，有狼毫和羊毫。狼毫笔毛硬，羊毫毛较软。根据国画方向不同用不同的笔。一般来说大白云、叶筋多用于画工笔，也可以画写意花鸟。写意山水，写意花鸟用大兰竹多。图2-9为国画笔。

6．马克笔

马克笔分油性和水性两种。油性有较强的渗透力，色彩鲜艳稳定，笔触优雅，尤其适合在硫酸纸上使用。缺点是难以驾驭，多画才行。水性颜料可溶于水，色彩鲜亮，笔触界线明晰，但容易重叠笔触，造成画面脏乱。一般用在卡纸或铜版纸上。马克笔一旦画在纸上便不易修改，用的是否出彩，很大程度上取决于经验和速写的功底。目前广泛应用于环境艺术设计、建筑设计、广告设计、产品设计、展示设计效果图上，其中油性的马克笔使用得更为普遍。图2-10为马克笔。

7．油画棒

油画棒是一种凝固的油性颜料，比油画颜料便捷。它始终保持着油画状态，难以干透。图2-11为油画棒。

8．色粉笔

色粉笔是将粉末状颜料用特殊的黏合材料凝结而成的条块状有色笔，可以直接握着它作画，一般在作品结束后直接喷上透明胶水来固定作品色彩。图2-12为色粉笔。

图2-9　国画笔

图2-10　马克笔

图2-11　油画棒

图2-12 色粉笔

9．彩色铅笔

彩色铅笔是一种半透明材料，分粉质和油质，较容易和其他媒介结合。由于是半透明材料，上色时要按照先浅色后深色的顺序，否则画面容易深色上翻。彩色铅笔不易擦除，常用于各种设计效果图和卡通画。图2-13为彩色铅笔。

图2-13 彩色铅笔

10．底纹笔、刷子

底纹笔是用羊毛制作的，柔软、吸水性强，但弹性较差。刷子用较硬的毛制成的，富有弹性，在绘制大面积的场面时用。图2-14为底纹笔和刷子。

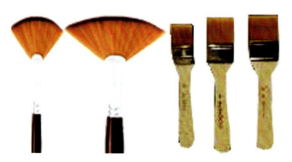

图2-14 底纹笔和刷子

11．调色板及调色盒

调色板，如图2-15所示，分木制的和塑料制的两种。木制的一般用在来画油画，塑料制的用来画水彩画和水粉画。调色盒要有盖子，以防颜料干燥结块和外出写生颜料外溢，盖子可作调色板用。调色盒里的颜料应按照色相冷暖或色彩深浅来排列，以方便使用。

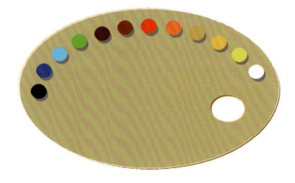

图2-15 调色板

第二节 写生色彩与设计色彩

一、写生色彩

写生色彩是我们认识色彩的基础。在色彩表现中写生色彩最丰富、生动和直接。它追求对自然物象的直观感受，以物体色及真实的色彩关系为表现依据，以写实为主，从客观的角度去观察和分析自然物象的形态特征以及光源色、环境色、固有色间的相互关系和变化规律，从描绘物象的形体、色彩、质感、空间关系来进行写生或创作的。写生色彩用色准确、逼真，且色彩偏重于具象，形象逼真，色彩朴实，属于纯美术的视觉艺术，具有欣赏、收藏和审美功能。图2-16～图2-20为各写生描绘示例。

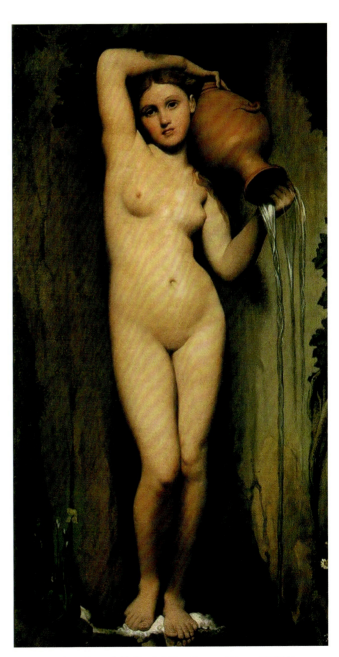

图2-16　安格尔《泉》163cm×80cm　1856年

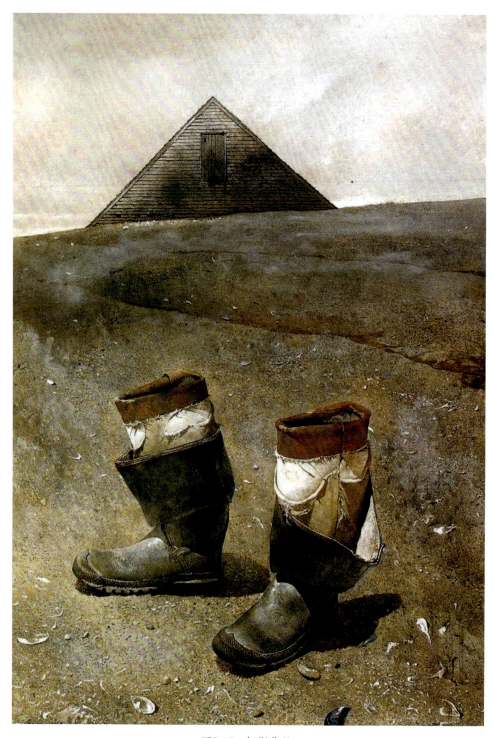

图2-17 怀斯作品

赫达的静物描绘细腻，不见笔痕，只有物象的形态、质感、光和空间感，这种静物画我们称之为古典画法的静物画。图2-18带有巴洛克艺术的装饰成分，但不见虚浮夸张，格外庄重、真实。在静物画中只见物、不见人，但是我们观赏静物画时，有见物如见人之感，因为从物象中我们看到它主人的生活、思想情感和审美趣味，物品的组合所呈现的形象同样体现一定的时代精神和画家的审美情趣。古典画家尽管还画不出绚丽的色彩，但他们却掌握了一套能把自然状态的颜色原封不动搬到画面上来的本领，当时能掌握这种技术的人并不多，因而极受尊重。

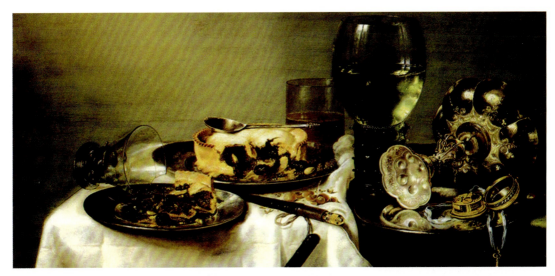

图2-18　赫达　《有馅饼的早餐》

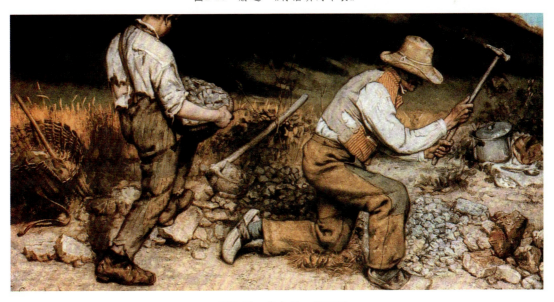

图2-19　库尔贝　《石工》

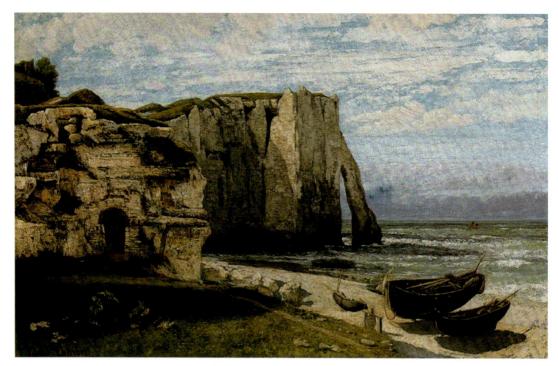

图2-20　库尔贝　《暴雨过后的悬崖》油画　1868年　133cm×162cm　巴黎　卢浮宫

二、设计色彩及其特征

设计色彩随着人的审美观和时代的发展而不断提高、不断创新，并符合环境、地域等不同的审美习惯的要求。设计色彩不受光源色、环境色、固有色的影响，是在写生色彩的基础上，通过高度概括、提炼、归纳等手段表现出来。它在美化生活、满足物质需要的同时，也提供了精神上的享受。要灵活地调配出比现实生活更理想的色彩，表现出更高境界的色彩，这就要求设计者有丰富的想象力和对色彩的控制能力，同时具备较高的个人艺术审美修养。

1．何为设计色彩

设计色彩是衔接绘画基础和艺术设计专业的一座桥梁，是各种应用设计表现的色彩。它主要针对应用性领域的实际需要，如视觉传达设计、环境艺术设计、建筑景观设计、展示设计、服装设计、工业产品设计、动漫艺术设计等。设计色彩强调的是色彩的功能性、审美性和精神性。它将现实中不可能的虚幻色彩通过主观设计转化为可行的、真实的存在，从而创造出客观世界不可能但又具有视觉心理的合理性和真实性的色彩形象。内容上接近主观和抽象，兼有打基础和培养创造性思维两方面的关系，是人为的色彩。图2-21、图2-22为设计色彩的相关示例。

图2-21　设计色彩

图2-22　充分显示色彩三属性的布料，体现设计色彩的实用功能

2．设计色彩的特征

设计色彩以实用为前提，注重大众接受为目的，不满足于自然中客观变化的色彩。设计色彩要求色彩效果明确、清晰、单纯、夸张。其主要特征体现在以下几个方面。

(1) 强调色彩的主观性。设计色彩是在面对客观对象的感性基础上，强化理性的设计意识和主观表现，对大自然的色彩进行大胆的概括、取舍，理性地进行新的创造，化繁杂为简洁、突出主题、形象典型，是主观意识的思维活动。

(2) 强调平面性特征。设计色彩重在观察色与色之间的对比关系与规律，艺术风格上具有单纯、夸张和设计意味，表现形式上大多以平面化为主，就是将客观的立体、空间形态转化为人为的平面化主观空间形态。

(3) 强调应用性。设计色彩以实用、美观为前提，其目的是直接为艺术设计服务的。设计色彩属于应用型艺术，主要针对应用性领域的实际需要，常与材料、工艺、工业产品相结合，具有使用价值和经济价值。图2-23～图2-29为设计色彩的应用。

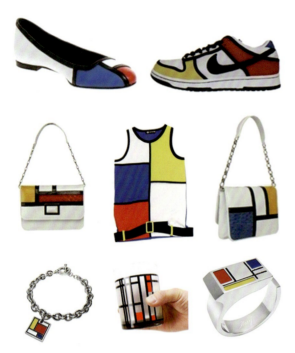

图2-23　设计色彩应用到日常用品中

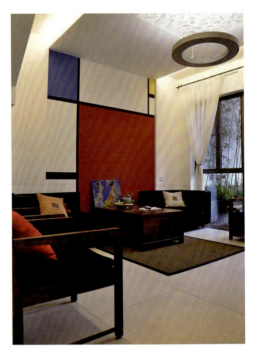

图2-24　设计色彩应用到室内设计中

图2-25　设计色彩运用到服装设计中

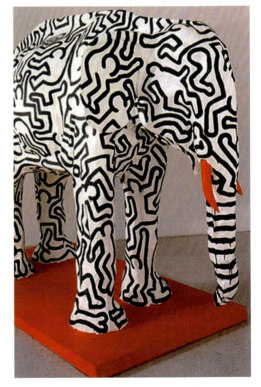

图2-26　设计色彩应用到艺术品中

图2-27　设计色彩应用到生活用品中

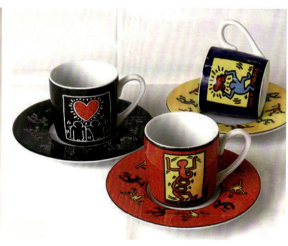

图2-28　设计色彩应用到茶具中

3．应用设计色彩需要遵循的原则

由于设计色彩具有实用和审美的双重功能，在具体应用时要遵循下面几个原则。

（1）色彩的功能性。根据不同性质和不同功能，选用与该功能相匹配的色彩。

（2）色彩的环境性。考虑选用色与该环境的整体效果相协调的色彩。

（3）流行性色彩的要求。流行色是一种人为推出的色彩以代替个人的色彩喜好。对于艺术设计师来讲，对流行色要保持敏锐的嗅觉与感觉力，积极地创造与消费对象相适应的新的流行色，让设计成为流行色彩的先导。

图2-29　设计色彩运用到私家车上的个性化中

(4) 色彩的喜好性。按照不同对象的年龄、性别、地域、民族等来选用与其喜好相匹配的色彩。

(5) 色彩的禁忌性。色彩的象征性与各民族的宗教信仰、历史文化等现象结合在一起是一个必须重视的问题，特别是在平面设计领域，要充分考虑地域性进行选色、用色。

第三节 色彩的表现技法

色彩的表现技法有很多，常用笔触有干湿(厚薄)画法、肌理、拼贴、单线平涂、综合技法等形成独特的表现技法。

一、湿画法(薄画法)

用较多的水或油调配颜色，使颜色保持在湿润的状态下表现画面内容，可取得柔和过渡效果。画面层次丰富，效果整体性强，具有一气呵成之感。图2-30为湿画法作品。

图2-30 吴冠中作品

二、干画法（厚画法）

干画法水粉用得较多，也有不少人用水彩。先在画纸上上一层颜色，等颜色干后再上颜色，调色时用水少或不用水。它强调的是笔触的表现，多采用点、摆、拖、擦、揉等笔法。用色先深后浅，作画时间从容，可以深入地刻画对象，表现力强，但不易于表现颜色的渐变和衔接。图2-31为干画法作品。

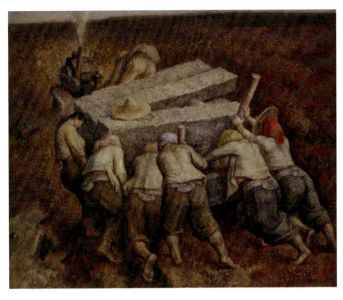

图2-31　黄增炎《同心协力》2000年（第九届全国美术作品展金奖）

三、单线平涂法

单线平涂法不是用光线的明暗来取得对比，而是通过不同固有色的明度来取得画面的深浅对比，具有简洁、概括、装饰性强的特点。多用于平面设计作品中，装饰画、年画、招贴画也常用此技法。单线平涂重点是对色彩的提炼，线的变化，讲究色与色之间的面积比、大小比和形状关系。图2-32、图2-33为单线平涂法作品。

图2-32　毕加索作品

图2-33　单线平涂法作品

四、肌理法

肌理是物体表面的纹理。肌是皮肤，理是纹理、质感、质地，是绘画材料在创作过程中留下的纹理和表面层及基层的结构特征。材料和技法综合表现的肌理效果，不仅是单纯的技法表现，也是意象的表现，是现代绘画中的一种重要的形式语言。肌理的感觉可以通过摸或看来体验，其抽象性美感丰富了艺术表现手法。在肌理的制作过程中，可以提高学生的学习兴趣和释放学生的创造潜能。一幅画面，肌理一般以两种为主，如干与湿、厚与薄、光滑与粗糙的对比。没有对比的肌理，画面很难出彩和扣人心弦。图2-34～图2-36为肌理法作品。

图2-34　美院学生留校作品色彩肌理(1)

图2-35　美院学生留校作品色彩肌理(2)

图2-36　黄增炎　色彩肌理

五、泼溅法

泼溅法是将颜料稀释后画在或泼在画面上，让稀释后的颜色自由流淌下来，形成意想不到的肌理效果。图2-37为泼溅法作品。

六、擦刮法

用硬器如刮刀在未干透的画面上进行擦或刮，留下不同线条痕迹或干笔擦涂并留部分底色。图2-38为擦刮法作品。

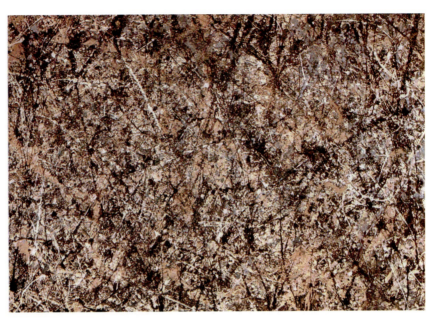

图2-37　杰克逊·波洛克　《熏衣草之雾》　布上油画　22.35cm×29.23cm　1950年

图2-38　美院学生留校作品

七、拼贴法

拼贴法是利用不同质地的材料拼贴在画面上,保留材质本身的自然美感。如金属皮、草本材料通过相应的剪刻图形拼贴和整体画面的油彩处理,牢固地贴到画面上。图2-39为拼贴法作品。

八、综合技法

综合技法打破学科与材料界限,是一种新颖设计艺术的表达方式和表现方法。综合技法的实践主要在纸上、布上、板上、室内外墙面上。在这里形式不是主要的,材料的选择才是重要的,不同媒体的选择和使用会产生不同的艺术效果。图2-40为综合技法作品。

图2-39 安妮·瑞安 《第74号》 纤维和纸张拼贴画 1979年

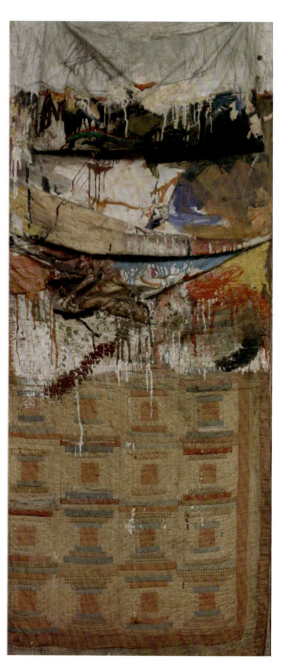

图2-40 劳申堡 《床》(局部) 1955年 188cm×78.74cm

第四节　色彩画法的步骤

(1) 用铅笔起稿，确定构图，然后在画纸上涂上一层薄薄的底色，如图2-41所示。待底色干后再去蘸上颜色随意涂抹，不去计较局部得失，只画出物体大致的形体关系就行。

(2) 明确画面色调，调整物体间大致关系。先画背景，在颜料里注入适量胶合剂，用刷子蘸起画右上角，另一把刷子从右画到左，喷上少许清水加以调整，画面出现斑驳效果。将画板斜放，水点与颜色慢慢渗透，部分流下、部分凝结，用同样的方法画下方。在上色时，尽可能地减少颜色覆盖次数，以保持色彩的鲜明通透，以便于后面对画面的刻画深入，如图2-42所示。

图2-41　起稿、上色

(3) 进一步表现物体的特征，这一步对技法的要求比较苛刻。塑造器皿的形体不能大笔扫过，要用先干后湿的方法从投影处画起，继而是暗部、亮部。在画中间的器皿时，干笔刷过后滴些水让其流下，凝结后的色迹表现自然剥落的痕迹，如图2-43所示。

图2-42　刻画

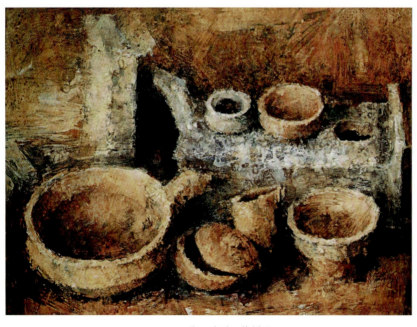

图2-43　作品完成　黄增炎

第五节　色调与设计

两个或两个以上不同色相的组合称为色彩搭配。色彩搭配主要有色彩对比和色彩调和两个方法。一个单独存在的色彩无所谓美丑，只有两个以上的色彩相互搭配时才能呈现色彩的美丑。色彩搭配存在着搭配的基本规律。

在色彩搭配设计中，首要的是主色的确定。以一种或相同类的几个色作为画面主色。主色是视觉中心点，是整个画面的重心。它的纯度面积都直接影响到其他色的存在形式，以及整体的视觉效果。其次是辅助色的运用。辅助色是平衡主色的视觉冲击效果，起着协调画面色调和谐的作用。辅助色用得好，能很好地突出主体色的视觉效果。用非对比色也能起到调节与丰富画面色彩层次的作用。

一、色彩对比

色彩的效果是通过对比的方法来增强或减弱的。对比主要有色相对比、明度对度、纯度对比、补色对比、冷暖对比、面积对比、形状对比、有彩色与无彩色对比等。

色相对比是指不同色相并置时所产生的对比效果，是色彩对比中最单纯的一种，具有强烈的象征性。按照色相环上的位置夹角，色彩对比中的两种色的夹角越小，色彩的共性越大，对比性越弱；对比色夹角越大，色彩的差异越大，对比性越强。

1）同一色相对比

同一色相的对比，完全是单一色相中的明暗、深浅的变化，给人感觉稳定、柔和、雅致、优雅，是统一性极高的配色。但因色彩间明度差异很小，会导致单调乏味。因此应该注意加大在明度、纯度上的适当调整，或加对比色点缀，以弥补不足。图2-44～图2-46为同一色相对比作品。

图2-44　同一色相对比

2) 同类色

在24色相环中15°以内的色相，是色相对比中较弱的。只有通过明度、纯度的差别来对比营造丰富的视觉效果，如柠檬黄、淡黄、中黄。应用同类色彩画面主调明确，色彩统一柔和，经久耐看。运用同类色，若有小面积作对比，或以灰色作为点缀色，可以增加色彩气氛，画面色彩生动、活泼。图2-47、图1-48为同类色作品。

3) 邻近色相对比

24色相环中相间隔15°～45°左右，色彩对比弱，如桔红与朱红、中黄与桔黄、绿如黄绿。不同类别但明度相近的色彩也称为近似色，如曙红与紫罗兰、群青与紫。图2-49为邻近色作品。

图2-45　安塞姆·基弗　同一色相对比

图2-46　美院学生作品　同一色相对比

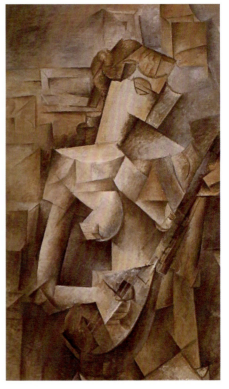

图2-47　毕加索　《弹曼陀琳的少女》
　　　　1909年　101.6cm×74.9cm

4) 对比色相对比

在24色相环中间隔130°左右的色相为对比色相。对比色相因角度大、距离远、颜色差异大，具有明确的对比关系，易产生鲜明、明快、强烈、欢乐、活泼的气氛。若再使用高纯度色，难免趋于强烈刺激，因而在配色时应该注意色相的明度和纯度间的调整及配色面积比例上的关系。在选用对比色作画时，可有少量的色彩介入，如黑、灰、白等色，以调和画面的色彩。后印象画派、野兽派、表现主义画派大多采用对比色彩作为主要的色彩组合。图2-50～图2-52所示为对比色相作品。

图2-48　朝戈　同类色

图2-49　黄增炎　《模特与雕塑家》　水彩　底纹　胶合剂　85cm×78cm　1997年

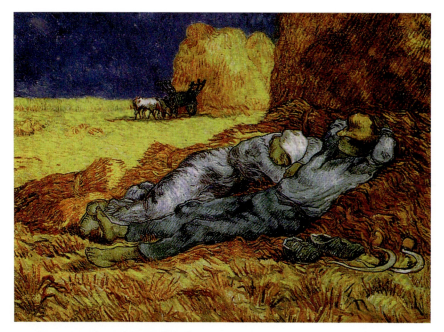

图2-50　凡·高　《午睡》(仿米勒) 1889~1890年　油彩　画布　73cm×91cm

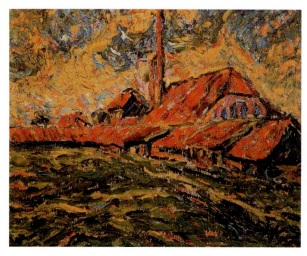

图2-51　埃里奇比尔切　色相对比

图2-52　爱得瑞恩·戴尔松　《秋夜》　1982年　178cm×178cm　色相对比

5) 互补色相对比

在24色相环上间隔12个数位或相距180°的两个色相，均是补色关系。一种特定的颜色只有一种补色。互补色具有完整的色彩领域性，配色处理的好，可得到清晰、亮丽、强烈的色彩效果，能使色彩对比达到最大的鲜艳程度。对比最强烈，极易产生炫目、喧闹等不调和的感觉，使人视觉产生刺激感和不安定性。可通过处理主色相与次色相的面积大小或分散形态的方法来调节过于激烈的效果。图2-53~图2-55所示为互补色作品。

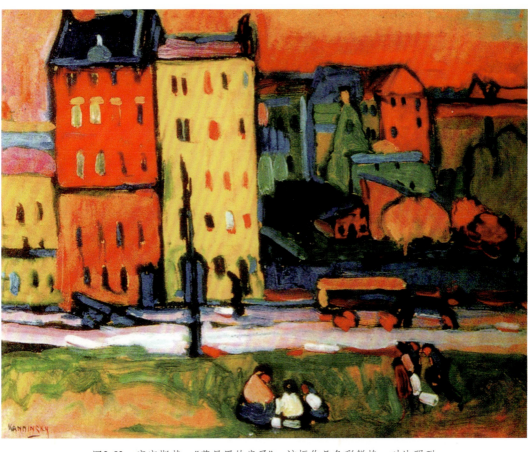

图2-53 康定斯基 《慕尼黑的房子》 该幅作品色彩鲜艳，对比强烈

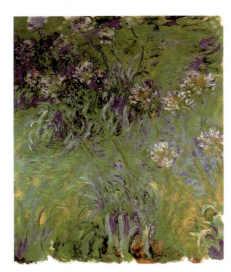

图2-54 莫奈 《紫色的花》 1915~1920年
画布 油彩 200cm×180cm

图2-55 塞奥登·格勒 补色对比

二、明度对比

因明度差别而形成的色彩对比叫明度对比，明度对比也叫色彩的黑白对比。明度对比在色彩对比中占有重要的位置。色彩的层次与空间关系主要依靠色彩的明度对比来表现。

我们用黑色和白色按等差比例相混，建立一个含有9个等级的明度色标，根据明度色标可以划分为低调、中调、高调3大色调。再根据对比的强弱分为短调、中调、长调3种类型。从黑到白的渐变分10级色阶，规定黑色为1号，白色为10号，中间的各级灰，从深到浅依次为2、3、4、5、6、7、8、9号，其中1～3号划为低调，4～7号划为中调，8～9号划为高调。明度对比搭配类型可有高短调、高中调、高长调、中短调、中中调、中长调、低短调、低中调、低长调、全长调，如图2-56所示。

在对比强度上，将明度相关1～3级的定为短调，相差4～7级的定为中调，相差8～10级的定为长调，明度9调具体形状如图2-57所示。为了通俗易懂，我们用图例和大师作品为例，来加以说明。

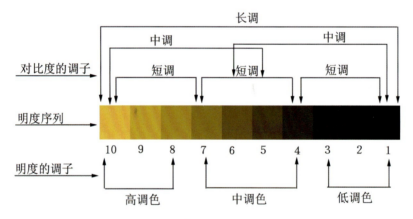

图2-56 明度

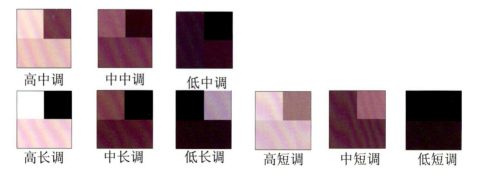

图2-57 明度9调

(1) 高短调——亮色调中含较弱的明度对比，色彩效果显得空灵。如明度8与7或4的配合，会给人轻柔、高雅、女性化的感觉，如图2-58、图2-59所示。

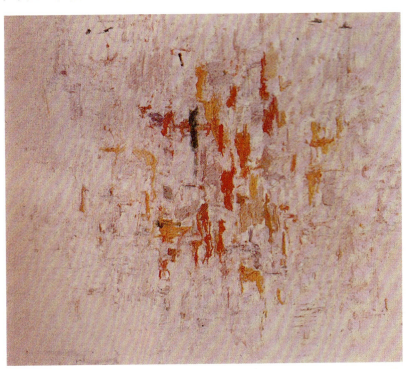

图2-58　古斯顿　《绘画》　1952年 布上油画　121.9cm×128.9cm

图2-59　怀斯作品

(2) 高中调——亮色调中含中等明度的对比，色彩效果显得明快、柔和，如图2-60、图2-61所示。

(3) 高长调——亮色调中含较强的明度对比，色彩效果显得明快、清晰、光感强、活泼、刺、直率的感觉，如图2-62所示。

图2-60　怀斯作品

图2-61　萨金特作品

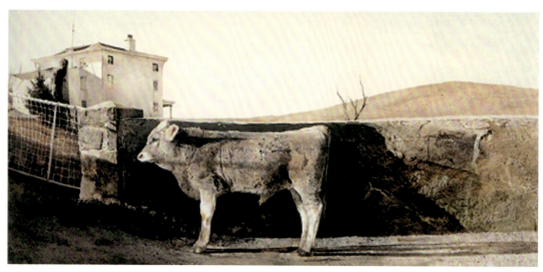

图2-62　怀斯作品

(4) 中短调——中灰色调里含较弱的明度对比。以中明度色为基调，用短调对比色搭配，如明度5与4、6的配合，色彩效果给人朦胧、模糊、浑浊的感觉，如图2-63～图2-66所示。

图2-63　巴泽蒂斯　《黄昏》　1958年　布上油画
153.4cm×122.6cm

图2-64　中短调

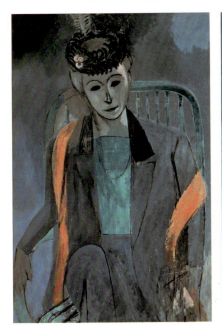

图2-65　马蒂斯作品

图2-66　西蒙作品

(5) 中中调——中灰色调里含中等明度的对比，色彩效果显得丰腴、含蓄、和谐，如图2-67所示。

(6) 中长调——中灰色调里含较强的明度对比，以中明度色为基调，用短调对比色搭配时，色彩效果显得饱满、充实、富有力度，具有男性化气质，如图2-68、图-69所示。

图2-67　马卡—雷里　《黑板》　1961年　油彩和画布拼贴　213.4cm×304.8cm

图2-68　萨金特艾丽丝作品　　　　　　　　图2-69　陈丹青作品

(7) 低长调——暗色调中含较强的明度对比,色彩效果显得刚强、持重、威严,如图2-70～图-73所示。

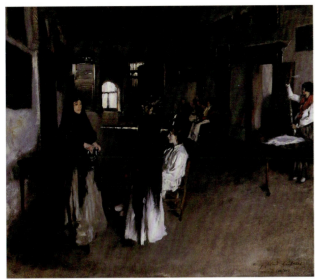

图2-70 萨金特作品

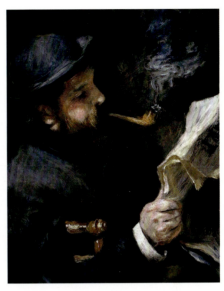

图2-71 雷诺阿作品

图2-72 怀斯作品

图2-73 弗拉芒克 《夏托那弗村》

(8) 低中调——暗色调中含中等的明度对比，色彩效果显得深沉、稳重、雄厚，如图2-74、图2-75所示。

图2-74　俞晓夫作品　低中调

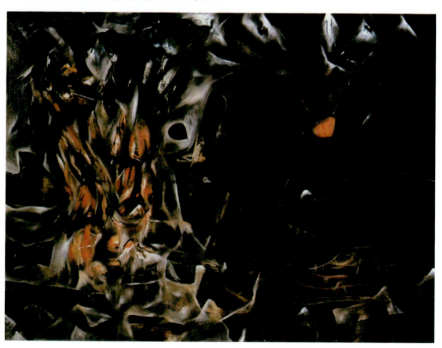

图2-75　马塔　《神秘主义的灾难》　1942年　布上油画　97.2cm×131cm

(9) 低短调——暗色调中含较弱的明度对比，以低明度色为基调，色彩效果显得幽暗、神秘、沉闷、消极、忧郁，如图2-76所示。

(10) 全长调——以黑、白两个极端明度进行配色，色彩简洁、具有现代感。如果亮色和暗色等量的强明度对比，色彩效果显得刺激、矛盾、生硬，如图2-77所示。

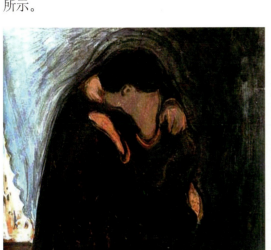

图2-76　蒙克作品

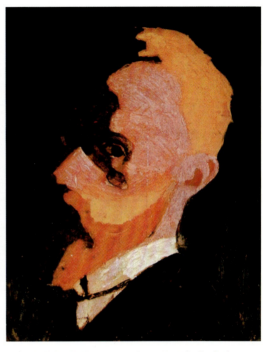

图2-77　维雅　《自画像》　1892年 板上油画
35.6cm×27.9cm

三、纯度对比

纯度对比就是纯度高的颜色与纯度低的颜色放在一起形成对比。具有强化主题、制造视觉兴奋的功能，是决定画面色彩的强烈、柔弱、朴素、华丽等效果的重要因素。纯度对比也有9色调，分类方法与明度9色调类似，即一个色相的纯色与它明度相同的灰色间加入8个渐变推移的色阶。1号为灰色，依次类推，10号为纯色。1～3号为浊色，4～7号为灰色，8～10号为鲜色。在对比强度上将相差1～3个色阶称为短调，相差4～7个色阶称为中调，相差8～10个色阶称为强调，如图2-78所示。为便于理解，下面运用作品来说明。

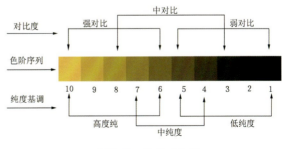

图2-78　纯度对比类

1. 低纯度基调

由1～5级的低纯度色组成的基调。低纯度色组成的基调，画面可适量加入点缀色，以提高画面效果。低纯度的近仿配色，呈朴素、稳重、柔和、单一、典雅、陈旧、平淡、乏味、脏、悲观、无力的感觉，只有将其配色方案在明度或色相上作一定调整，才能具有对比性的效果，达到活泼、舒适的本色效果。图2-79、图2-80为低纯度基调作品。

图2-79　黄增炎　静物　　　　　　　　　　　图2-80　塔马约作品

2. 中纯度基调

由4～7级的中纯度色组成的基调。画面效果具有温和、柔软、沉静的特点，如图2-81、图2-82所示。可少量运用高纯色或低纯色配合。

图2-81　中纯度

3．高纯度基调

由6～10级的纯度较高的色组成的基调。画面效果具有色相感强、鲜艳、强烈、鲜明的特点，但和谐不够，易产生恐怖、嘈杂、低俗、生硬等弊病。在配色时，可对面积、比例进行调整，明确色彩配色的主宾关系，使配色产生秩序。如果对明度或色相上作一定调整可以达到和谐、稳定、清晰的对比效果，可少量调入黑、白、灰配合。图2-83、图2-84为高纯度基调作品。

图2-82　莫奈　《挪威的桑维卡》　1895年 画布　油彩73.4cm×92cm

图2-83　帕特克里冈德森作品(1)

图2-84　帕特克里冈德森作品(2)

四、冷暖对比

色彩感觉中冷色和暖色相对立所产生的对比效果，如图2-85～图2-88所示。

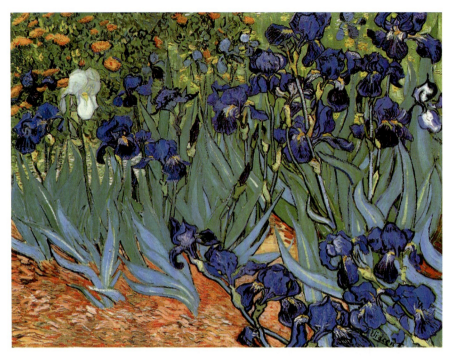

图2-85　凡·高　《鸢尾花》　71cm×93cm　1889年　加州玛里布保罗盖提博物馆收藏

图2-86　刘小东作品

图2-87　理查德·博莱特作品

图2-88 亚夫伦斯基 《静物》 卡纸 油彩 71cm×76cm 1911年

五、面积对比

面积对比指数量上的多与少，面积上的大与小，结构比例上的差别而形成的对比。在色彩设计中，面积属性是一个非常重要的元素。色彩面积的大小关系到色量的大小，决定着视觉强度，同色彩本身的属性没有直接关系，但却对画面的色彩效果产生深刻影响。不同色彩的色量感不完全取决于面积，同时还受色彩其他要素的影响。如果一个设计看起来不协调，往往不是用色出现问题，可能是构图和面积出了问题。同等面积与不等面积的色彩组合，给人的联想和审美是完全不同的。如果两种颜色面积相同，色彩势均力敌，色彩对比就会非常强烈。图2-89～图2-92为面积对比相关作品。

图2-89　面积对比(1)

图2-90　卡西米尔·马列维奇作品

图2-91　面积对比(2)

图2-92　斯塔埃尔作品

六、有彩色与无彩色对比

有彩色与无彩色对比是一种特殊的纯度对比,广泛应用于抽象绘画和现代设计艺术。其对比作品如图2-93～图2-97所示。

图2-93　卡西米尔·马列维奇作品

图2-94 古斯顿 《蓝光》 1975年 布上油画 185.4cm×204.5cm

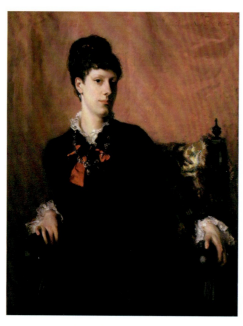

图2-95 萨金特作品

图2-96 有彩色与无彩色对比

图2-97 马瑟韦尔 《祖先的神灵》 1976年 布上丙烯酸画

七、色彩形状对比

色彩总是与一定的形状同时出现，不同的形状所造成的色彩对比的强度不同。一般来说，形状越简单色彩对比越强；形状越复杂，色彩对比效果越弱。当一种颜色包围另一种颜色时，对比最强烈。

色彩放置不同的位置所产生的心理感受是不同的。大面积的暗色放置在画面的上部，会给人头重脚轻的感觉，当它放置在画面的中部或下方，会让人感觉稳定。著名色彩学家伊顿认为红、黄、蓝三原色与正方形、三角形和圆形相符合。正方形稳定，三角形锐利，圆形祥和。三原色的形状统一关系确定后作为间色的橙、绿、紫色的形状也相应产生。橙色是介于正方形与三角形之间的梯形，绿色为圆与三角形之间的球面三角形，紫色是介于正方形与圆形间的椭圆形，如图2-98所示。

图2-98 图形与色彩的关系

在设计中，形与色是密不可分的。了解形与色的关系，合理搭配形状和色彩的关系，就能主动地在画面中将色彩和形状进行统一，画面的视觉效果就会加强。图2-99～图2-101为色彩形状对比作品。

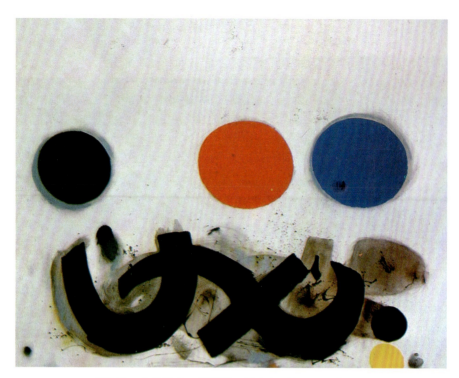

图2-99 戈特利布 《摇摆》 1970年 182.9cm×728.6cm

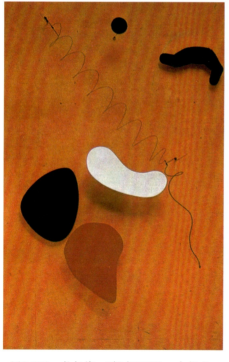

图2-100 考尔德 《橙色画面》 木板上油画 1943年

图2-101 卡西米尔·马列维奇作品

八、色彩调和

色彩调和是将两种或两种以上的色彩组合在一起所产生的既协调又统一的视觉效果。色彩调和与色彩对比是相互依存的关系。色彩调和有同一调和、类似调和和对比调和。

1. 同一调和

色相、明度、纯度中有某种要素完全相同。当三种要素有一种要素相同时,称为单性同一调和。有两种要素相同时,称为双性同一调和。双性同一调和比单性同一调和更具一致性,同一感较强。图2-102为同一调和作品。

2. 类似调和

在色相、明度、纯度本要素中,有某种因素近似,变化其他要素,近似调和比同一调和的色彩关系有更多的变化因素。图2-103~图2-106所示为类似调和作品。

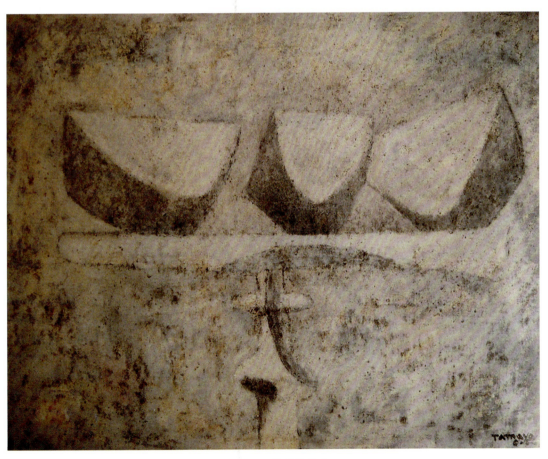

图2-102　塔马约作品

图2-103 类似调和

图2-104 塞内西奥 1922年 油彩画布
40cm×53.8cm

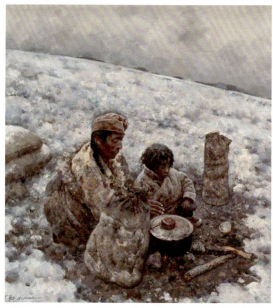

图2-105 陈丹青作品 类似调和

3．对比调和

对比调和又称秩序调和，它强调的是色彩在变化中和谐组合，主要靠某种组合秩序来表现。在色彩对比调和中，明度、纯度、色相三要素都处于对比状态，画面色彩效果强烈、生动、富于变化。一般来说色彩三要素中有两种要素同一，就可以得到调和的效果；有一种要素同一，而其他两种因素有不同程度的变化，也可以得到一定程度的调和；如果三种要素都缺少共性，那么配色就很难取得调和。图2-107所示为对比调和作品。

图2-106　黄增炎　《山竹》　水彩 底料 胶合剂　80cm×79cm　2000年

图2-107　卡特林作品　对比调和

第六节　色彩的易视性

颜色的强弱由该颜色和周围的各种颜色的相互关系来决定,人们称之为颜色的易视性。一个设计方案,在色彩及造型上容易引起视觉注意,称为诱目性。内容及说明性文字,是否可以让人看清,这就是视认性。诱目性高的配色不一定视认性强。如鲜红和鲜绿配置对补色,很刺眼,但不一定容易看清楚内容,视认性反而降低。高视认性主要受色彩明度对比的影响,放在白底的黑字比白底的黄字更容易让人看清。色彩的易视性一般来说跟图底与背景相关,同时也受明度关系的影响。在亮色底上的图的颜色越深,越醒目,认知性就越高。相反,在暗色底上的图的颜色越浅,其认知性越高。色彩的易视性对广告设计者来说,显得尤其重要。图2-108～图2-110为色彩易视性示例。

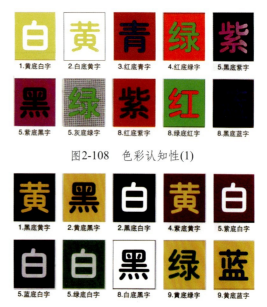

图2-108　色彩认知性(1)

图2-109　色彩认知性(2)

色彩及可读性

黑色文字在黄色底面上的远距离效果最好。

黑色文字在白色底面上的近距离效果最好。

远距离效果和近距离效果适用于不同种类的信息。

远距离效果对于交通标志类的信息很重要,它适用于较短的、内容广为人知的信息。

远距离效果对文字较长、内容不为人知的信息作用不大。这类信息必须在近处阅读,此时色彩起着干扰作用。

许多人认为红色的文字会特别引人瞩目,但实际上人们对红色印刷文字的注意力少于黑白的印刷文字。红色印刷体让人想起的是不重要的广告。

与此相反,黑白印刷体的效果严肃而富有信息性。

文字和底面的亮度对比度越小,其可读性越差。

一段文字所用的色彩越多,它给人们带来的阅读障碍就会越大,其所反映的信息也会显得越不重要。

图2-110　色彩可读性

单元训练与拓展

课题一：进行明度的9种色调练习

1．要求

(1) 用简练的色块组合图形，进行色彩高长调、高中调、高短调、中长调、中灰中调、中短调、低长调、低中调、低短调的训练。

(2) 数量：共完成3幅。

(3) 尺寸：12cm×12cm。

(4) 学时：3学时1幅。

2．目的

在掌握色彩基本原理的情况下进行色彩明度9色调课题的训练，让学生能在今后的色彩运用中遵循相关的色彩理论。

课题二：写生色彩训练

1．要求

(1) 静物3幅、风景写生2幅。静物作品要求学生自己摆静物来组织画面构图，其中冷色调、暖色调各摆一组；高调子、低调子各摆一组；强对比、弱对比各摆一组。

(2) 数量：共完成5幅。

(3) 尺寸：规格39cm×27cm。

(4) 学时：3学时1幅，共5幅。

(5) 工具材料不限，表现手法不限。

2．目的

通过写生色彩的训练，提高学生对色彩的观察力。它考核的是学生对色彩写生的基本原理和规律的掌握。明确光源色、固有色、环境色之间的关系，学会观察物体在特定环境中的变化，注重主观感受和理性反映。运用冷暖和互补规律，正确处理画面的色彩对比关系，色调明确，每幅作业的色调不要雷同。强调个人独特的感受，充分体现个人的审美趣味。让学生能在今后的色彩运用中遵循相关的色彩理论。

课题三：设计色彩训练

1．要求

(1) 选择一组静物、风景或人物图片为对象，以同类色调或近似色调为主进行不同的深浅组合，用简练的色块组合，图形不要太具象，以抽象图形或变形图形的形式制作。

(2) 数量：2幅。

(3) 课时：6学时。

(4) 尺寸：规格39cm×27cm或80cm×54cm。

(5) 绘画材料：水粉或油画颜料。

2．目的

通过设计色彩的训练，提高学生对设计色彩的认知。

课题四：对比色调或互补色调组合

1．要求

(1) 选择一组具有对比色调的静物或风景，可用抽象图形或变形图形制作。

(2) 以红与黄、蓝与黄或橙与绿相对比的色调为主色调，可添加其他辅助色，如黑、白、灰色。

(3) 数量：2幅或多幅。

(4) 课时：6～8学时。

(5) 尺寸：规格 39cm×27cm或80cm×54cm。

(6) 绘画材料：水粉颜色或油画颜料。

2．目的

通过对色调对比关系的课题练习，进一步提高学生对色彩组合的认识。

课题五：思考题

体会设计色彩与写实色彩的异同。

第三章　色彩感觉与联想

第一节　色彩感觉
 一、温暖与寒冷
 二、轻与重
 三、强与弱
 四、坚硬与柔和
 五、华丽与朴素
 六、前进与后退
 七、色彩的膨胀与收缩
 八、明快与忧郁
第二节　色彩通感
 一、色彩与听觉
 二、色彩与味觉
 三、色彩与嗅觉
第三节　色彩的隐喻
 一、色彩文化与禁忌
 二、色彩的偏爱
第四节　色彩心理
 一、色彩联想
 二、色彩象征

单元训练与拓展
 课题一：借鉴与创作
 课题二：通感练习
 课题三：思考题

教学要求和目标：
 ■要求——进一步认识色彩内涵，了解色彩的情感与特征，加深学生对色彩的感受力。
 ■目标——掌握色彩的特性和色彩通感的作用。

教学要点：
 从色彩感觉训练环节入手，通过多种方法和途径来提高学生对色彩的知觉敏锐程度。

教学方法：
 课堂讲授与点评。

对于具有独创性眼光的人来看说，色彩往往包含了许多情感。心理色彩所呈现的反应是很复杂的，我们进行色彩设计的目的不仅仅是完成对颜色自身的组合，更要考虑到人们对此颜色组合的心理反应。本章我们学习和了解色彩心理效果的生理因素和心理因素。色彩生理研究范围有色彩与情感、听觉、嗅觉、味觉等。心理因素包括色彩联想、色彩象征等。

第一节 色彩感觉

色彩对人的影响是客观存在的。当人眼看到颜色时，会伴随着一系列的心理反应，如冷暖、轻重等，如表3-1所示。人在感觉物体后形成记忆，这些记忆成为一种知觉经验并在以后的知觉行为中产生深远的影响。色彩的各种感觉是心理作用的结果，跟物体的实际并不一致，但它却可以在设计中起到重要的作用。

表3-1 颜色与质量

颜色	白色	黄色	绿色	蓝色	灰色	红色	黑色
评估质量(磅)	3.0	3.5	4.1	4.7	4.8	4.9	5.8

一、温暖与寒冷

色彩是靠感觉来传递的。人们在接触色彩时会感觉到红色给人以温暖；蓝色给人以寒冷；暖色因波长较长，给人的感觉热情、积极、向上、活跃、主动。冷色因波长较短，给人以消极、安静、内向、凄凉、忧郁的感觉。图3-1～图3-4为冷、暖色调代表作品。色彩本身并没有冷暖，温暖或寒冷与纯粹的色相没有关系，但不同的色彩会带给人们不同的冷暖感受，色彩这种温度是"心里温度"而非"物理温度"，这种感觉效应一部分来自客观事物，一部分来自于个人经验，是人们在长期的生活实践中而形成的一种心理反应。不论暖色还是冷色，添加白色相对有冷感，添加黑色相对有暖感。

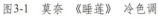

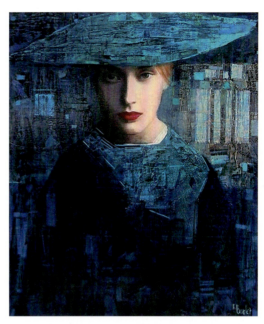

图3-1 莫奈 《睡莲》 冷色调　　　　　　　图3-2 理查德·博莱特 冷色调

图3-3 理查德·博莱特 暖色调　　　　　　图3-4 罗斯科 《橙、黄、橙》 1969年
　　　　　　　　　　　　　　　　　　　　　　纸上油画装在亚麻布上 123cm×102.9cm

二、轻与重

色彩的轻与重并非是一个物理概念，而是一种感性经验。色彩能在人的心理上产生轻重感，如同等重量的箱子，搬运工会感觉浅色箱子比深色箱子轻，这是色彩印象产生于经验的总结和传达。因为生活中我们常看到浅色的纸箱不适合装太重的物体，但颜色深的木头箱子，给人感觉很结实，可以装更重的东西。色彩轻重感与纯度、明度、冷暖等特性有关。在同等面积条件下，明度高色彩显得轻，反之色彩感觉就重，中纯度的色彩给人感觉最轻。在同色相、同明度和同面积条件下，纯度高色彩感觉轻，纯度低色彩感觉重，暖色系较冷色系重。图3-5、图3-6为色彩感觉轻、重作品。

图3-5　帕特克里冈德森作品
暖色明度高　色彩感觉累

三、强与弱

色彩的强弱与色彩的纯度有直接的关系。纯度越高，对人的视网膜刺激越强烈。高纯度的色彩我们称之为强色，低纯度的色彩我们称为弱色。纯度越低色彩的感觉越弱，无彩色的黑白灰感觉最弱。图3-7、图3-8为色彩感觉强、弱作品。

图3-6　毕加索《熨衣妇》1904年　布上油画
116.2cm×72.7cm　低彩色色彩感觉重

第三章 色彩感觉与联想

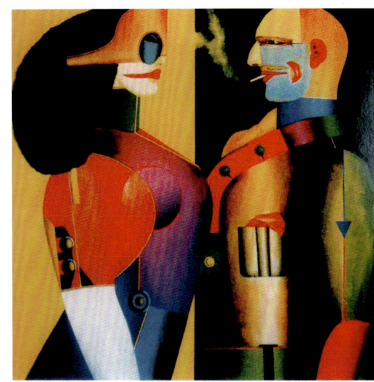

图3-7　林德纳　《情侣》　色彩纯度高　色彩感强

图3-8　西蒙作品　色彩纯度低　色彩感弱

四、坚硬与柔和

色彩的坚硬与柔和是基于物理特性的感觉。羽毛让人感觉软，玻璃、钢、铁让人感觉硬。色彩的坚硬与柔和跟色彩的明度和纯度两种属性关系密切。一般来说，明度高、纯度低的浅亮色显得柔和，而坚硬的色彩则为明度低而纯度较高的冷色。白色和黑色都显得坚硬，而中明度的灰则较为柔和。就冷暖来说，冷色感觉较为坚硬，而暖色则较为柔和。图3-9~图3-12为表达色彩坚硬与柔和的作品。

图3-9 哈同 《无题》 布面油画1963年 100cm×81cm

图3-10 帕特克里冈德森作品

图3-11 苏拉奇 《绘画》 布面油画1952年 197.8cm×130cm

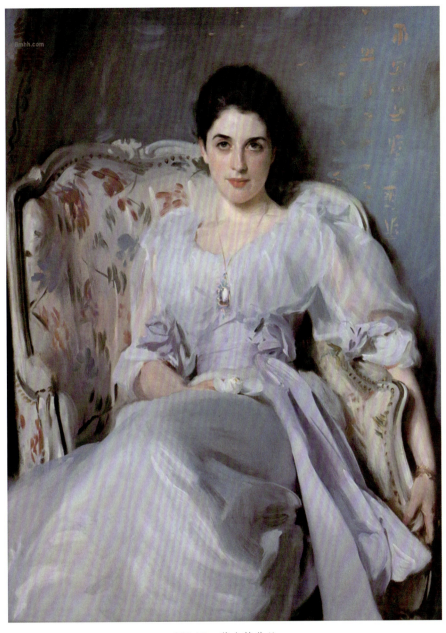

图3-12　萨金特作品

五、华丽与朴素

　　色彩的华丽与朴素同样跟色彩的纯度与明度有关联。华丽的色彩明度与纯度都高，传递出来的情感总是让人兴奋和瞩目。朴素的色彩明度与纯度低，传递出来的情感让人感觉恬静、无华、柔弱。华丽的色彩给人明朗豁达的感觉，而朴素的色彩给人阴郁、灰暗、冷漠的感觉。白色感觉华丽，黑色感觉则是朴素。图3-13～图3-16为表现华丽与朴素的作品。

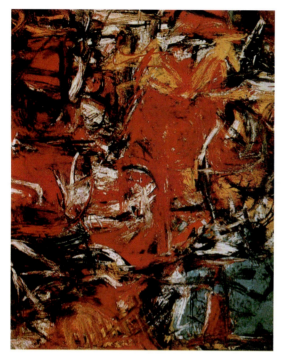

图3-13 孔宁 《构图》 1955年 布上油画 20cm×175.6cm

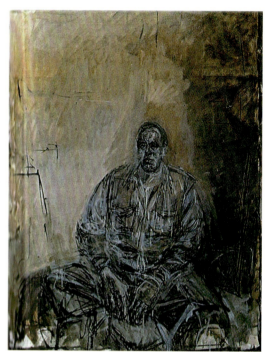

图3-14 贾科梅蒂 《戴维·西尔斯特》 1960年 布上油画 11.62cm×88.9cm

图3-15 帕特克里冈德森作品

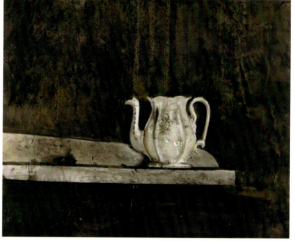

图3-16 怀斯《静物》

六、前进与后退

色彩因色相的不同会产生"前进"感与"后退"感。色彩的前进感与后退感可以营造色彩的空间感。单独一个色相的存在是看不出前进感和后退感的,只有经过两个或两个以上的色相相比较才会产生前进或后退感。

色彩的前进感与后退感与色彩的色相紧密关联。通常人们会感觉到暖色会有前进感，冷色有后退感；就明度来说，明度高的色彩有前进感，明度低的有后退感；就纯度来说，纯度高的颜色有前进感，纯度低的颜色有后退感。明暗并置，暗中的亮色为前进色，反之为后退色。面积的大小也影响色彩的前进感与后退感。当色块并置时，大的前进，小的后退。色彩的前进和后退与色彩所处的环境有着一定的联系，所以应该综合考虑，理性分析。图3-17～图3-20为表现前进与后退的作品。

色彩的前进感与后退感，是在色彩的相互对比中体现出来的，如图3-17所示。左图中间暖色红色与后面的冷色绿色和蓝色处在同一个环境中，因而给人前进感；右图中间的蓝色与绿色相比较，蓝色显得更冷，因而有后退感。

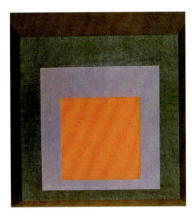

图3-17　艾伯斯　《向正方形致敬：幽灵》　1959年 板上油画　120.7cm×120.7cm

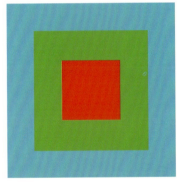

图3-18　前进与后退

图3-19　汉斯·霍夫曼《翼斑上的绒状物》 1962年 油画215.9cm×186.7cm

图3-20　汉斯·霍夫曼　《反射镜中的威尔蒂》

七、色彩的膨胀与收缩

色相中暖色有膨胀感，冷色有收缩感；明度中亮色有膨胀感，暗色有收缩感；纯度高的色彩有膨胀感，纯度低的色彩有收缩感。暖而艳的颜色、白色都具有扩张、膨胀感。而黑色、冷灰色具有收缩感。完整的单纯的形有膨胀感，分散的复杂的形有收缩感。图3-21、图3-22为表现色彩膨胀与收缩的作品。

图3-21　帕特克里冈德森作品　暖而艳的彩色有膨胀感

图3-22　帕特克里冈德森作品　暗、冷灰色有收缩感

八、明快与忧郁

决定色彩明快与忧郁的主要因素是明度和纯度，而色相的对比是次要因素。明亮、鲜艳的色呈明快感，而深暗灰浊的色呈忧郁感。明快感的色相，若降低明度，有忧郁感；反之，忧郁感的色相若提高明度，也可转换为明快感。黑色呈忧郁感，白色呈明快感，灰色则具有中性感。图3-23、图3-24所示为表现明快与忧郁的作品。

图3-23　美院学生留校作品

图3-24　夏加尔作品

第二节　色彩通感

通感又称感觉挪移，是在一种特定的环境里，把一种感官和另一种感官连通起来。人的触觉、视觉、嗅觉、味觉、听觉往往能灵敏地连接在一起。"耳中见色，眼里闻声"不是奇怪的现象，而是通感的作用。"声色迷离"也说明了声音与色彩的同一性与融合性。人类早

期就已经将通感运用到生活里。中国古代乐论中讲的"乐"就是诗歌、音乐、舞蹈不同艺术门类共构一体的。"手之、舞之、足之、蹈之",讲的就是不同艺术能力的整合和沟通。色觉通感就是视觉器官看到颜色时,其他的耳、舌、鼻等感官会无意识地产生感觉。

一、色彩与听觉

听觉艺术与视觉艺术相互碰撞,它们在艺术通感上存在着互补。抽象主义鼻祖康定斯基不仅能从音乐中"听见"颜色,还能从色彩中"看到"声音。他曾说:"强烈的黄色给人的感觉就像尖锐的小喇叭的音响,在手风琴的演奏声中,你会'看到'蓝色的深度;浅蓝色的感觉像长笛,深蓝色的浓度增加像从低音大提琴到小提琴的音效变化;绿色非常平静,相当于小提琴中段和渐细的音色;而运用红色,可以给受众强烈鼓声的印象。"这是针对单色与色彩的关系,以乐器的特殊效果来比喻的。

声音的情感可以用色相来传达,如用红色表示热情的声音,黑色表示庄重的声音,黄色表示快乐的声音,黄绿色表示悠闲的声音,蓝色则表示哀伤的声音。拉斯特最早提到的"颜色钢琴"的发展,后来对提高音乐大师的表现力有很大的帮助。钢琴家李斯特、姆梢斯克、蕾格等都曾尝试着给油画配乐;印象派音乐大师德彪率先在听觉与视觉、音响与色彩感觉转换上作出了开拓性的尝试。

音乐被看做是与视觉世界关系最紧密的邻居,实际上我们经常使用听觉与视觉构成的通感来进行艺术创作。即使我们在听纯音乐,如果没有艺术通感(如与该音乐相关的文字,绘画艺术相关的各种修养)就不会有更高、更细微、更丰富的音乐感知能力。因此,视觉与听觉的综合艺术表达能力的训练是非常必要的。

图3-25是宫泽和子以莫扎特的横笛协奏曲为主题绘制而成的作品,上面的3幅图表现的是第20号协奏曲,下面的3幅图表现的第1号协奏曲。

图3-26为品川幸子的作品,同样是以莫扎特的横笛协奏曲为主题绘制而成的。上面的3幅图表现的是第20号协奏曲,下面的3幅图表现的第1号协奏曲。与图3-26宫泽和子的两件作品都是以同曲目作画,但它们的印象完全不同。因感受不同,所以表现出来的画也不一样,这就是个性。

图3-27为洛斯的作品,可以从中听到音乐的节奏和旋律。

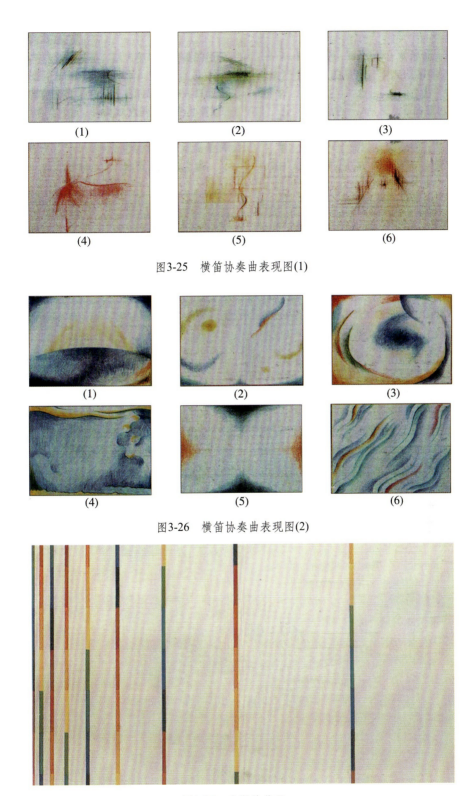

图3-25　横笛协奏曲表现图(1)

图3-26　横笛协奏曲表现图(2)

图3-27　洛斯的作品

二、色彩与味觉

　　色彩味觉在很大程度上依赖于个人长期生活的积累与感受，是在过去的经验中，所食用过的食物、蔬果等的色彩对味觉形成的一种概念性的感觉，个人感觉带有很大的主观性。味觉也可以用色相来表达，如酸味有许多种，绿色、黄橙、橙色、黄绿色、蓝绿色都带有微酸的感觉，让人联想到未熟的橘子、青色的李子、柠檬等。甜总能给人带来愉悦的感觉，粉红、白、橙色、黄色等暖色系最能表现甜的味道感，让人联想奶油、糕点。苦味低明度、低纯度带灰色的浊色如灰褐色、黑色、灰色、蓝紫，这些色让人想到中药、咖啡或茶叶的苦味。辣味因人而异，有人喜欢，有人又怕又爱。红色、绿色、黄绿色的芥末都带有辣的色调。因受不同地区饮食习惯的局限，因不同民族的体验色彩与味觉是有差异的。图3-28～图3-31所示为表现4种味道的色彩作品。

图3-28　甜

图3-29　酸

图3-30　苦

图3-31　辣

三、色彩与嗅觉

日常生活中我们会接触到各种不同的气味，如刚烤出来的面包香味；各种水果如苹果、香蕉的香味；各种饮品如咖啡、绿茶的香味等。由食物的香味想到花香，或由食物想到色彩是很自然的事，其联想依据仍然是生活体验。总体来说，红、橙、黄暖色系给人以香味的感觉；偏冷的浊色系容易让感到腐败的臭味，深褐色容易让人联想到烧焦的臭味。图3-32、图3-33所示为表现不同味道的作品。

除了上面色彩与听觉、味觉和嗅觉的训练之外，还有其他感觉可以自我训练，如春、夏、秋、冬；喜、怒、哀、乐；天、地、阴、阳；金、木、水、火、土等，都是色彩通觉训练的好题材。

图3-32　香味

图3-33　臭味

第三节　色彩的隐喻

一、色彩文化与禁忌

色彩是一种文化，是全世界通用的视觉语言。色相不会因教育背景、职业、性别、年龄、种族、肤色或瞳孔颜色的不同而改变，但色彩具有民族性特征。由于生活地域、宗教信仰、传统习惯不同，世界各国对色彩都存有特殊的禁忌与不同的喜好。

中国对于色彩的观念来源于5色说，即青、赤、白、黑、黄，它们分别代表东、南、西、北、中5个方位。希腊是4色说，即白、红、黑、黄绿。对于原色观念的不同代表着不同文化体系的传统。在西方，结婚礼服的色彩大都是白色，象征爱情的纯洁；而在中国丧事用白色。在中国封建社会，东汉的儒家在西汉董仲舒神学思想的影响下，为了抬高君权，突出了黄色的地位。三国曹丕定黄色为正色之首。从宋开始，黄色象征皇权，如图3-34所示。尤其是清朝，黄帝坐的桥子为"黄屋"，走的路称为"黄道"，出巡的旗子为"黄旗"。黄色成为皇室专用，一般百姓滥用即获罪。在美国，黄色象征着怯懦；英国人忌讳黄色；在伊斯兰教国家，黄色是绝望和死亡的象征；在塞俄比亚，黄色是丧事的服饰色。橙色在东方是佛教的象征色，是佛教思想中人类完美的最高境界，代表彻悟的色彩，僧人穿的袈裟多是橙色的；而在西方基督教国家，人们对橙色是排斥的；同时橙色也是象征着一种与奢侈很遥远、没有什么内涵的廉价色彩，今天塑料质地的物品大都用橙色。

中国人喜欢红色；在西方中世纪，只有贵族才允许穿红色，臣民禁止使用红色，否则会被处以死刑；但在古代埃及，红色有时也是灾难的象征；印第安人将红色当成魔咒；信奉基督教的西方国家，人们认为红发女郎是魔鬼的情妇。《旧约全书》中普紫色已被称为最珍贵的色彩。在古罗马只有皇帝、皇后和皇位继承人才有穿普紫染成的披风的权利，大臣和高官只允许在长袍上装饰普紫色的镶边，除此以外任何人穿普紫色的衣服将被处以死刑。"紫色门弟"在西方专指"贵族子弟"。在伦敦的威斯特敏斯修道院有一把扶手铺盖着紫色的天鹅绒的椅子，自1308年以来，所有的英国女王和国王均坐在上面接受了加冕，在所有的英国王冠上都衬有紫色的天鹅绒，如图3-35、图3-36所示。但拉丁美洲将紫色与死亡相联系。法国禁用黑桃，认为黑桃是死

图3-34　黄色在中国是皇权的象征

人的象征。瑞典禁用蓝色，英国人忌讳黄。新加坡、意大利人喜欢绿色，但日本人偏爱红色和黑色，认为绿色不吉利。在教授们还穿长袍的年代，每个学科都有其专用的色彩，在普鲁士大学，神学家穿紫色，法学家穿深红色，医学家穿浅红色，哲学家则穿深蓝色，了解各地区对色彩的禁忌，有利于我们以后设计工作的顺利展开。

图3-35　英国王室的紫色王冠

图3-36　紫色王冠女皇

对一种色彩的意义了解得越多，运用起来就会更自如，对它们的效果更能准确地作出判断。了解不同国家、民族对色彩的禁忌，对今后设计将会很有帮助。表3-2所示为中国部分民族对色彩的爱好与禁忌。

表3-2　中国部分民族对色彩的爱好与禁忌

民族	喜好的色彩	禁忌的色彩
汉	红、黄、绿、青	黑、白、(用丧事)
蒙古族	橘黄、蓝、绿、紫红	黑、白
回族	红、绿、蓝色、黑、白	白(丧事用色)
藏族	红、黑、橘黄、紫、褐色、白	
维吾尔族	红、绿、粉红、紫红、玫瑰红、青、白	黄
朝鲜族	白、粉红、粉绿、淡黄	
苗族	青、深蓝、墨绿、黑、红	黄、白
彝族	红、黄、绿、黑	
壮族	天蓝	
满族	黄、紫、红、蓝	白
黎族	红、褐、深蓝、黑	

二、色彩的偏爱

实验心理学表明，人在不同年龄段对色彩有不同的喜好，随着年龄的增长，人们的色彩喜好也由鲜艳的纯色向间色与复色过渡。不同性别的人群对色彩的选择也不同。职业、性格不同对色彩也有影响。表3-3所示为不同人群对色彩的偏爱，由于测试者受地域所限，此表仅供参考。

表3-3　不同人群对色彩的偏爱

类型	偏爱的颜色
孩子	所有本色，没有任何混合的色调。
年轻人	明亮有生机的颜色
青春期	十分少见的疑难的颜色
成人	饱满的闪耀的颜色、混色。
高收入的人	淡而柔和的色调，色彩组合，有层次变化的色彩细微差别，温柔的纯粹的颜色。
低收入的人	闪光的不复杂的色调耀眼的颜色。
城市	倾向于冷一点的颜色，淡而柔和的色调，对绿色和蓝色尤其偏爱。
脑力劳动	蓝色
体力劳动	红色
内向型	沉重的深的颜色和混色
外向型	强烈闪耀的颜色和全色
体型瘦小者	喜欢暖色、讨厌暗色
体型微胖者	喜欢暗色、讨厌明色
自信的人	喜欢不刺激的颜色，讨厌紫、橙、黄等纯色。
不自信的人	喜欢具有刺激性的颜色，讨厌中间色的明淡色。

第四节　色彩心理

一、色彩联想

人在认识和辨别自然界色彩的同时，也常将色彩视觉与一些相对的事物联想起来，这就是色彩联想。色彩联想是通过人们已有的经验、记忆而取得的，它是自由的，有时是抽象的、有时又是具象的，但又有一定的规律可循。具象联想是人们看到某种色彩而联想到自然界具体的相关事物，如红色联想到火、蓝色联想到大海等。抽象联想指人们看到某种色彩而联想到一些抽象的概念，如看到红色就联想到热情、温暖，这就是红色

的抽象联想。由于地域、背景等不同，色彩的联想也各异，并随时代的变迁而变化。

从年龄上说，儿童多具象联想，成年人多抽象联想。在性别分类中，女性多具象联想，男性多抽象联想。表3-4所示为色彩联想的总结。

表3-4 色彩联想

色相	具象联想	抽象联想
红	太阳、口红、苹果、血、红旗	热情、热闹、温暖、爱情、活力、能量、危险、血腥、奋斗、狂热
橙	果汁、橘子、火焰、枫叶、晚霞、柿子、玉米、稻穗	快乐、积极、活力、明朗、放肆、任性
黄	香蕉、向日葵、柠檬、菊花、黄金、油菜花、迎春、腊梅	光明、活泼、年轻、不安、嫉妒、警告、色情
绿	树叶、森林、草坪、橄榄、春天	成长、新鲜、安全、和平、希望、健康
蓝	海洋、蓝天、海军、牛仔裤、宇宙	诚实、正直、理智、自由、凉爽、安静、忧郁
紫	紫丁香、葡萄、茄子、紫藤	高贵、浪漫、神秘、迷惑、权力、暧昧
褐	巧克力、咖啡、中药	古老、原始、朴素、淳朴、沉静、自然
黑	煤炭、墨汁、黑夜、乌鸦	庄重、严肃、坚硬、消极、孤独、死亡、恐怖、失恋
白	牛奶、婚纱、白云、雪花、珍珠、卫生	天真、纯洁、神圣、飘逸、空灵、善良、明快、雅致、和平、朴素
灰	烟、阴天、老鼠、灰尘、浓雾、阴影	平凡、普通、无华、消极、稳重、失望

二、色彩象征

人们对不同的色彩赋予某种特定的含义称为色彩象征。色彩象征是通过我们已有的经验、记忆而取得的。当今世界，许多民族都习惯赋予色彩的象征意义。有些色彩象征意义具有世界共通性，有的只是各民族不同的传统习惯所赋予的色彩象征意义。

(1) 红色：红色纯度高，对视觉的冲击力最大，是一种男性色彩。它个性强烈、精力充沛、具有号召力，最能引起情绪波动，表现一种积极向上的热情。红色代表志同道合，作为胜利者的象征。红色和"美好"、"珍贵"同属一个词族。莫斯科"红场"也是"美丽的红场"；"红军"即"雄壮的军队"。红色的事物与好的事物意思相同。红也有负面的象征意义，它具有侵略性和暴力。人因尴尬、害羞、愤怒、激动时会脸红。红与黑结合得到爱情的反面即仇恨。"红灯区"包含有不道德的气息。

(2) 橙色：橙色活泼，比红色明亮，是火焰的主要颜色，也是最温暖、最响亮的色彩，并有富丽、辉煌的情感意味，因此很受人喜欢。橙色能让人联想到秋天的丰硕果实，是一种富足、愉快、温暖、友好、幸福的色彩。橙色明度高，是工业安全用色、警戒色，如救生衣、道路维修工的衣服都是橙色。橙色的物品看起来廉价，因此没有人愿意生产橙

色的豪华轿车。

(3) 黄色：在所有的色彩中，黄色明度是最高的。它让人兴奋，也令人不安。黄色象征日光，意味着温暖的太阳和舒心、愉快、外向、乐观、有趣。黄色容易使人联想到香味可口的食品，因此食品包装和快餐店常以黄色为色调进行设计。黄色也是安全警示色，常用在工程的大型机器设备和交通黄色信号灯上。民间俗语有"嫉妒得脸色发黄"，是说它是冷酷的、酸酸的。上了年纪的人牙齿、眼白都会变黄，有"人老珠黄"的说法。因此黄除了表示酸也是表示衰老和腐变。黄还让人联想到恶劣天气、虚伪、危险、病态、反常和不健康。黄色在中世纪是识别所有受到社会排斥的人群的颜色。犯下过失的人必须戴黄色的头巾、在自己的衣服上缝上黄色的布片或配黄色的鞋带，受歧视者居住地的房门上也被涂上黄色。黄色也表示不健康的东西，有淫秽的黄色书籍、黄色网站、黄色电影等。在足球赛事中有"黄牌"警告。

(4) 绿色：绿色是春天的颜色，意味着生命的开始，充满了朝气和新鲜。绿色介于红色和蓝色之间，刺激性不大，中性、柔和、平衡，精神不易疲劳。象征着希望、安详、宁静、和谐、健康、镇静和酸涩，给人以安全、自然、平安的印象。说某个人"耳根后还是绿色的"指乳臭未干，"绿角"指生手或没有经验的人。说某人"嫉妒得脸都发绿了"，这是因为经验告诉我们经常生气的人会患胆囊疾病，而胆囊就是黄绿色的。绿色也象征毒药，以前绘画中的绿颜料中含有砷，据说拿破仑就是死于砷中毒。

(5) 青色：是光谱中的第一种冷色，是从暖色向冷色的过渡色，暗示着诚实和价值，传递着可靠、责任、持久、意志力。制服和工作服往往采用这种颜色，如私立学校校服、警察衣服、海军军官服、日本农民的服装和美国牛仔服。青色也是恐怖色，有"青面獠牙"的说法。

(6) 蓝色：蓝色是最冷的颜色，注目性不高。常让人联想到冰川、大海、蓝天，象征遥远、梦幻、广阔、无边无际、宁静、忠诚、可靠、信任、谨慎、思念、忧郁等。给人以冷静、沉思、智慧和征服自然的力量。蓝色往往用在人类知道甚少的地方，如宇宙、深海，令人感到神秘莫测。现代人将蓝色作为探索的领域，蓝色成为现代科学的象征色。西方有贵族的"蓝色的血液"这个概念，它象征了对国王的忠诚。戴安娜王妃戴的是镶有蓝宝石的订婚戒指，因为蓝宝石是象征忠诚的宝石。蓝色同时也是身份的象征，表示名门血统。受西方文化影响，蓝色也象征着忧郁，是绝望的同义语。所谓"蓝色的音乐"实质是"悲伤的暗示"。白色与蓝色组合是典型代表冰镇后的酒类饮料色彩。

(7) 紫色：明度低，是所有颜色中最捉摸不定、最神秘的色彩。与冥想、思考、保守秘密具有同等的意义。常让人联想到柔软、细腻、看不透、神秘主义、内向、深刻、魔术。紫色华丽、高贵、具有魅力。在西方国家皇家紫象征着统治权，它一直传递着权威和

勇气。紫色是神学的传统色彩,无论东西方,紫色都被认为是最高级的服装色。暗的紫色让人联想到伤痛、疾病造成心理上的不安和忧郁。浅紫色是鱼胆的颜色,让人联想到苦和腐败。紫色也有代表恐怖的功能。

(8) 黑色:无色相、无纯度,具有高级、雄伟、庄重、含蓄、神秘、严肃、刚正、铁面无私的印象。黑色含有高贵、稳重、科技的意象,在商业设计中成为许多科技产品的用色,如电视、跑车、音响、仪器设备大都用黑色。燃烧完的木头是黑色的,所以黑也是否定生命的颜色,是丑恶、黑暗、肮脏的自然联想。它让人有沉默、拒绝、内向、保守、自私、困窘、孤独、无情、过失、罪恶、阴森、忧郁、死亡等消极印象。民间习语中黑色是悲观的,代表不幸和损失,让人产生悲哀和恐怖。形容某人坏透了会说他"有一颗黑心"。在英国"黑色的目光"指的是邪恶的目光。"往某人脸上抹黑"与诽谤某人、暗箭伤人是同一意思。民间违反法律有黑工、黑贸易的说法,黑钱指逃避税收的钱,"黑名单"指不受欢迎的名单。在西方,黑色的动物是不吉祥的,过去迷信的人害怕黑色的猫,尤其是当黑猫从左边跑过去的时候。

无论什么颜色特别是鲜艳的纯色,与黑色相配时,都能取得赏心悦目的效果。黑色能使其他任何颜色从正面的象征意义转向对立面,如红色是爱情的象征色,红加黑就是爱情的反义"恨"的颜色。

(9) 白色:明度高,给人未受污染、纯净、光明、清白、卫生、简单、谦虚、朴素、新鲜、冷、空洞的印象。其他色彩会因白色显得更鲜美明朗。在生活用品服饰搭配上,白色是永远流行的主打色,可以和任何颜色搭配。如果强调产品的新鲜程度,典型的色彩组合为绿色、白色。"白色的声音"在法语中意为平板的声音;"白色的夜晚"指无眠的夜晚。直到今天人们仍用"空白"来形容某种知识的缺陷。

(10) 灰色:是复杂的,属于中性色。它不眩目、不暗淡,没有个性,视觉最不容易感觉疲劳,是顺从的颜色。大方、柔和、细腻、平稳,用作背景色非常理想。略有色相感的灰色能给人以高雅、有修养、含蓄、稳重的感觉,男女都能接受灰色,所以它也是永远流行的主要颜色。美国人所说的Gray arease(灰色地带)指失业率特别高的地区。今天我们常听说灰色收入就是非正当收入。灰色需要有较高文化艺术修养与审美能力的人才乐于欣赏。

单元训练与拓展

课题一：借鉴与创作

1．要求

(1) 挑选三幅自己喜欢的优秀作品，仔细品读，根据自己对不同画家作品风格的对比性研读，理解、体会并掌握大师们的不同点和用色表现特点。借鉴大师原作中的表现手法、造型元素，挑选出原作中色彩处理最能打动人的地方作为借鉴内容，分析色彩构成要素，用色彩感觉的扩展方式进行色彩设计，以达到自然、贴切，注重画面色彩的整体效果的目的，感受和提高自己对色彩的表现力。

(2) 数量：2幅或多幅。

(3) 课时：每幅4～6学时。

(4) 尺寸：规格39cm×27cm或80cm×54cm。

(5) 绘画材料：水粉颜色或油画颜料。

2．目的

通过积极借鉴大师们对色彩处理的方法和表现技法，提高学生对色彩的感觉能力。

课题二：通感练习

1．主题一：用色彩表现一段音乐

1) 要求

(1) 选几首自己喜爱的音乐，如轻音乐、古典音乐或摇滚乐等，并用色彩关系表现相应音乐，尽可能地体现这段音乐的主题和内涵，要用抽象图形来表现。在创作前应全面了解音乐的时代背景、创作意图和作者生平经历等相关信息，这些信息能够帮助我们深刻理解音乐的内涵。在创作时要对音乐进行分析，认真体会音乐的情感，通过色彩语言找到作品与音乐的对应点。

(2) 数量：2幅或多幅。

(3) 课时：每幅4~6学时。

(4) 尺寸：规格39cm×27cm或80cm×54cm。

(5) 绘画材料：水粉颜色或油画颜料。

2) 用色参考

(1) 寂静：湖蓝25%，白色17%，绿色17%，黑色15%，浅灰13%，深灰13%。

(2) 轻声：白色32%，粉红23%，深灰21%，浅灰12%，绿色6%，黑色6%。

(3) 大声：红色31%，橙色23%，黄色21%，紫色15%，黑色10%。

(4) 渲闹：黑色32%，红色18%，橙色14%，浅灰14%，中黄12%，赭石10%。

3) 目的

在时间与空间的相互作用下，在色彩的视觉感受中，在音乐的感觉里，往往会出现难以想象的奇妙色彩变化。通过对不同音乐旋律的训练，在某种意义上也为创造性思维开辟一个遐想空间。

2．主题二：用色彩表现时间黎明、中午、傍晚、夜晚

1) 要求

(1) 用抽象图形，改变色彩关系，不改变图形，运用相对应的色彩关系表现黎明、中午、傍晚、夜晚色彩。

(2) 数量：4幅。

(3) 课时：4～6学时。

(4) 尺寸：绘制4幅同等尺寸的作品，其中包括1幅80cm×54cm。

(5) 绘画材料：不限。

2) 参考用色

(1) 黎明：以淡冷色调为主，如中高明度的蓝紫色、黄灰色等。

(2) 中午：以明度的高长调，如黄、黄桔色来表现此时间段阳光刺激大和温暖的感觉。

(3) 傍晚：晚霞色彩明度选中中调，色相用桔色、桔褐色。

(4) 夜晚：以低明度的蓝调来表现，点缀小量黄桔色的灯光。

课题三：思考题

(1) 体会绘画色彩与化妆色彩在设计上的应用，当表现春、夏、秋、冬四季时，会有何不同？

(2) 简述色彩感觉、色彩的禁忌与偏爱对设计的影响有哪些。

第四章　色彩的表现与创意

第一节　色彩分解及表现
　　一、什么是色彩分解
　　二、色彩分解的表现方法
　　三、色彩分解的原则
第二节　色彩归纳与表现
　　一、什么是色彩归纳
　　二、色彩归纳的造型特征
　　三、色彩归纳的色彩特征
第三节　装饰色彩及表现
　　一、什么是装饰色彩
　　二、装饰造型特征
　　三、装饰色彩的色彩特征
第四节　意象性色彩
　　一、什么是意象性色彩
　　二、意象性色彩表现特征
单元训练与拓展
　　课题一：色彩分解训练
　　课题二：色彩归纳训练
　　课题三：装饰色彩训练

课题四：意象色彩训练
课题五：课后作业

教学要求和目标：

■要求——了解设计色彩表现的基本方法，掌握主观变色思维能力和创意表现。

■目标——加深学生对色彩创意的理解，将所学的色彩知识运用到今后的设计色彩中去。

教学要点：

通过写生色彩转向设计色彩的思变，加强学生对色彩的知觉敏锐程度，提高学生对设计色彩的运用能力。

教学方法：

课堂讲授与点评。

第一节　色彩分解及表现

与其他色彩的表现形式不同，色彩分解的形象不用轮廓线条划分，而是用点状的小笔触，通过合乎科学的光色规律的并置，让无数小色点在观者视觉中混合，从而构成由色点组成的形象。本节主要讲解色彩分解的概念及表现方法。

一、什么是色彩分解

色彩分解又名"点彩"，是在点彩画派理论基础上发展起来的一种色彩训练方式，是新印象派的一个组成部分。其表现方法是将观察到的色彩通过理性分析，用自然物象的原色或高纯度的色彩和色相感较强的小色点的形式，在画面中进行分解并置来塑造物体。使一种颜色向另一种颜色过渡，形成视觉调和，生成新的色彩构成方式。色彩分解打破时空的概念，注重主观意象，不强调光影变化，不过分追求体积感和质感。在进行色彩分解时，要充分把握物体间的明暗和虚实关系，注重安排色彩自身间的和谐，以防画面凌乱而缺乏层次感，图4-1、图4-2为色彩分解作品。

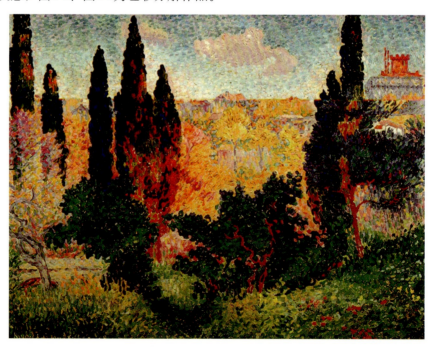

图4-1　克罗斯　《凯涅斯的龙柏树》

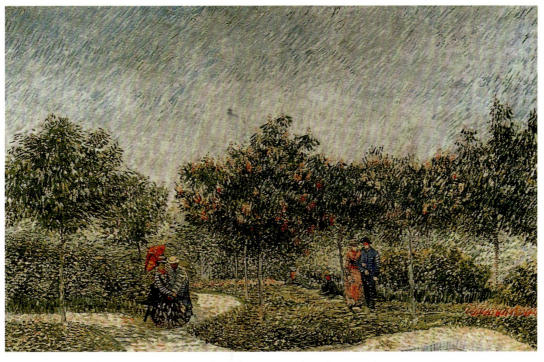

图4-2 凡·高 《阿斯尼尔的花园》 1887年 油彩 画布 75cm×113cm

二、色彩分解的表现方法

色彩分解的形式有很多种，除了圆点外，还有碎石形、方块形、条状形、编织形、勾状形、曲折形、任意形等，不同的笔形能产生新颖的视觉画面效果，如图4-3～图4-8所示。在进行色彩分解时，不能忽视色彩构成上的表现而去过分地追求形式。下面简单介绍几种常用的色彩分解方法。

(1) 圆点：圆点是传统的点彩画法，它利用密集的小点重复点画，使色彩交相辉映，产生斑斓的效果。同时，小圆点画出的物体轮廓与背景相交融，产生厚实感。

(2) 碎石形：是色彩分解中较为普遍的画法。它模仿碎石形状进行点画，最早可追溯到欧洲早期色彩的碎石拼贴镶嵌画。其画法是将笔斜画就会产生碎石形笔触，形状类似三角形的碎石。它快捷，色彩衔接自然，画法容易掌握。在处理上要注意三角形的方向和点的疏密变化，避免画面零乱、呆板。在具体应用时，可以从上至下、从左至右渐变进行。

(3) 方块形：方块形笔法形状像马赛克瓷砖，色块一块一块地工整排列，笔触大小和方向都一致，笔与笔之间不留底色，横向与竖向轮廓平整，富有装饰性意味。

(4) 勾状形：勾状形的每一笔都带有勾状，运用自由，用笔快、按快起，笔与笔之间容易衔接，自然的透出底色，使色彩产生透明感。

(5) 编织形：将长短相同、整齐均匀的条状横竖笔触工整地组合，结构如同编织，富有理性，具有形式美感。

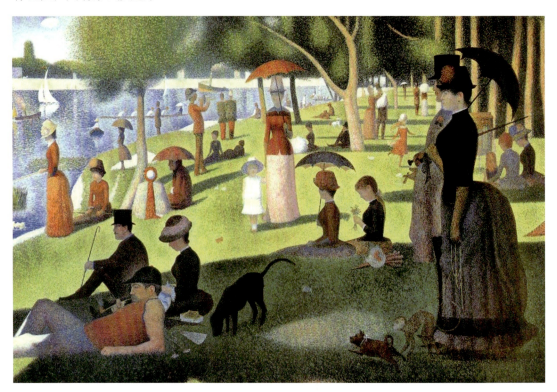

图4-3　修拉　《大碗岛的星期天》

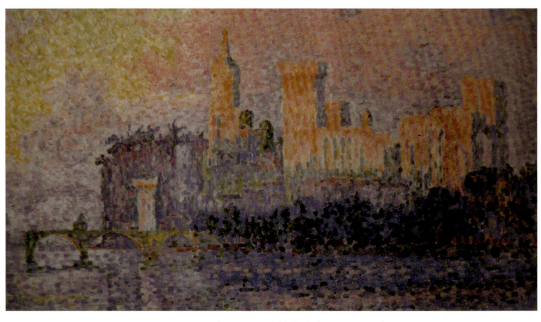

图4-4　西涅克　《亚维农教皇的宫殿》　1900年

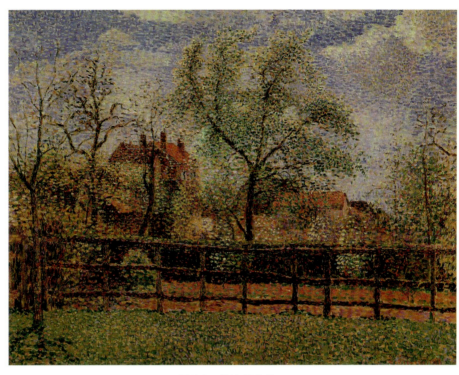

图4-5 毕沙罗作品

图4-6 凡·高 《路上行人，马车，柏树，星斗，新月》 1890年 油彩画布92cm×73cm

图4-7 凡·高 《自画像》 1889年 画布 油彩 65cm×54cm

第四章 色彩的表现与创意

图4-8 凡·高 《多比尼的花园》 1890年 画布油彩 53cm×103cm

三、色彩分解的原则

由于色彩分解是将原色小点直接点在画面上，以保持画面色彩本身的纯度和明度，色调鲜明、活泼。色彩分解容易出现画面色彩因过多而紊乱的状态，因此在进行色彩分解时，我们要遵循以下几个原则。

1．纯色为主，灰色为辅

纯色醒目、视觉感强，再通过鲜艳补色的强对比，可增强画面的视觉美感。处于辅助地位的灰色，也显得非常重要。在创作时，画面重点部分在于控制色相及其灰色饱和度的变化。

2．注重色彩转变，不注重空间感和质感

通过色彩的转变来塑造体积感。要拉开色彩的空间感，就需强调近色纯、远色灰，色彩过度微妙。同时，追求自身运笔形式和笔触排列的工整美，弱化厚薄、轻重的技法及对质感的表现。

3．强调理性组合，不强调真实感

色彩分解追求的是理性组合，甚至可以进行计算，适当夸张而不讲远近关系。如要画一个青苹果，它的绿色或青色以及它的补色在整个苹果中比例各占多少，需要进行理性思考和估量，再进行画面的安排并置。

第二节 色彩归纳及表现

色彩归纳在训练学生色彩感觉的同时,也训练学生处理色调的能力以及理性思维能力。色彩归纳有较强的创新和主观意识,是设计色彩中的一个重要组成部分。

一、什么是色彩归纳

色彩归纳是将对象的色彩感觉进行概括、提炼,以少胜多,用极少的颜色表现自然界中千差万别、五彩缤纷的色彩世界。它求少、求精、求纯、求简约、求个性突出,这跟第一节学过的色彩分解求色彩丰富、绚丽多姿和色彩的释放相反。图4-9、图4-10为色彩归纳作品。

图4-9 美院学生留校作品 色彩归纳

图4-10 斯塔埃尔作品 色彩归纳

对具体作品而言，并不是用色越多越好，而是在用色时要有所限制。一幅作品用色过多就会显得杂乱无章。限制用色是一种能力，是对色彩的选择能力和控制能力。在掌握色彩美感的基本共性规律后，还要训练将感性直觉的色彩提高到理性的感悟阶段，追求超越再现的理念色彩。色彩归纳强调的是大胆的概括能力，对色调面积、形状等要素重新加以调整和分配，来营造造型的抽象性，构图的完整性及色彩的夸张性，使原有的视觉样式纳入设计的轨道。

色彩归纳是色彩基础训练向色彩专业设计的开始，是基础色彩写生、色彩构成、设计色彩，以及专业设计之间的重要过渡和衔接，兼有写实和装饰两种色彩表现特点。色彩归纳作品中往往潜在地表达某种应用设计的目的，如一幅成功的色彩归纳作品可能会直接用在纺织品设计中，而另一幅作品因思路不同则可用于陶瓷装饰设计中。色彩归纳具有构型和构色上的特征。

二、色彩归纳的造型特征

色彩归纳的造型有别于一般写生色彩的造型。它是以客观对象的形态、结构和空间构成为依据，并不脱离客观对象，但又不拘泥于再现自然，构形上有主观想象。它强调的是理性和创造性思维，构思上独具匠心。

1. 概括

通过概括、总结、提炼，将千变万化的自然物象中丰富的层次用减法的方式予以简化，剔除多余、由繁到简、以少胜多、提取本质，以达到形与色的简洁、明了和高度概括。使表现主题更加突出，形象更加典型，画面形式更加具有设计意味，如图4-11、图4-12所示。

2. 夸张变形

夸张变形是艺术表现中常用的表现手法之一。通过夸张

图4-11　卡特林作品　色彩归纳

变形更加鲜明地表达形象的基本特征，由具象到意象，由立体变平面，将自然形态变成艺术形态。夸张变化处理得当能使画面更具表现力。

3．平面化

平面化是色彩归纳的基本造型特征。将三维和客观主体转化为平面化形体，经营位置可根据主观意向的需要对物象进行移位，展现对象最具特征和视觉效果的角度，改变客观形状的自然状态，使画面平面化。

图4-12　米尔顿·阿维　《两个人》

三、色彩归纳的色彩特征

色彩归纳的色彩在表现手法多以平涂为主，强调大胆的概括和程式化的色彩关系，突出构成美的因素，让自然色彩经过主观处理概括为设计色彩，如图4-13、图4-14所示。

1．主观色

主观色不再考虑对象的明暗、透视，对原有的固有色、环境色、光源色等仅作参考。将客观对象经过主观感受后，把感性色彩提高到理性，具象色彩转变为抽象，按照色彩规律和法则创造一个主观的色彩调子。

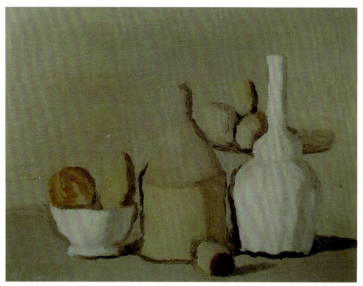

图4-13 莫兰迪 《静物》

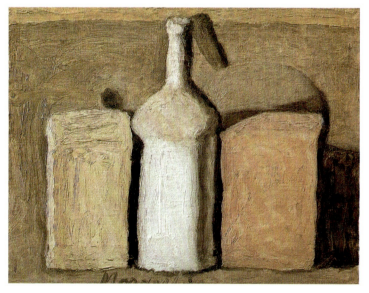

图4-14 莫兰迪 《静物》 25.7cm×30cm
画布油彩 1964年

2．平涂、归纳

用色时去粗取精，对客观物象中微妙复杂的细节色彩变化进行抽取、提炼，将原有物体色彩的明暗层次进行舍弃并概括为单纯的整色块，强调物体与物体间、色块与色块间的对比。表现手法上采用平涂，使画面平面化。

3．变色

色彩归纳中的变色跟变形一样重要，没有变色，设计色彩也就失去了意义。由于设计色彩本身没有"真实性"的限制，在进行设计色彩的变色时，我们常采用所要描绘的物体形象同一色系中的其他颜色，如描绘静物时原来背景是红色，香蕉是黄色，但在创作时可能出现背景是蓝色，香蕉是绿色。尽管这种与写生对象的颜色不符合，但这种变色没有脱离自然现象，属于普遍合理的。有时也会出现有悖常规的变色，如将牛画成蓝色的、人画成绿色的，这是为了表现离奇的效果和产生强大的视觉冲击力。当然变色是有条件的，都要以符合审美客观规律为前提。

第三节　装饰色彩及表现

与一般写生色彩不同，装饰色彩是作者根据主观意识和需要来决定色彩之间的相互配置，是更理性的色彩表达方式。装饰色彩是设计色彩的一个重要部分。

一、什么是装饰色彩

装饰色彩是写实性绘画的延伸，它偏重于抽象和主观。装饰色彩不追求色彩的如实写照，有意地改变现实中对象的性质、形状、色彩，对具体的事物进行夸张变形、简化、省略，以形成主观的理想造型，是主观对自然形态的再创造。其要求用单纯的色彩关系表现复杂的物象，对色彩有较强的感受力、理解力和对色彩变化的归纳能力，使画面形式呈现一种平面化、装饰性极强的视觉效果。既有创作成分，又有设计成份，如图4-15、图4-16所示。

图4-15　米罗　《壁画》　1948年　画布油画125cm×250cm

图4-16　装饰色彩

二、装饰造型特征

装饰艺术的视觉化、形象化是通过装饰造型来体现。装饰造型是装饰艺术的物化和载体。由于其功能及审美价值的文化取向形成了装饰艺术的精神内涵，从而在造型方式上体现出鲜明的艺术特征。装饰造型的特征可以从以下几个方面来体现。

1．简洁

装饰造型要简洁。简洁不等同于简单，不是将复杂的形象任意去掉细节使其简单化。而是在创作中以一当十，以实现用简洁朴素的艺术语言来表达复杂多样的精神内涵。揭示作品本质特征，从而实现单纯简洁的艺术效果。

2．平面化

平面化是装饰造型的重要基础，装饰色彩的语言特点是在二维空间中体现的，装饰造型就是将客观存在的立体物象在画面空间布置和安排上，转化为平面形象。将观察到的物象各元素进行有序、有条理的组合，以求整体具有装饰性特征，突出造型的装饰感。

3. 夸张与变形

在装饰造型中,由于受到自然形态的局限性,我们必须根据主观审美的需要,对自然形态和结构进行再创造,如夸张、变形、简化或重构。物体形状可大胆变形,不求忠实于客观对象。物体可以不对称,直的物体可以变弯,高得变得更高,矮得变得更矮。繁杂的物体可简化,简单的物体可以变得丰富。但夸张不是随心所欲任意地增加和削弱所要表现的物象元素,夸张要适度。

图4-17～图4-22为体现装饰造型特征的作品。

图4-17　亨利·卢梭　《热带森林》

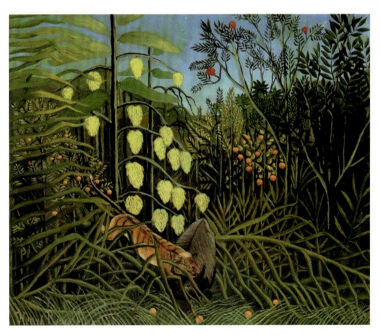

图4-18　马蒂斯　《王者之悲》　1952年

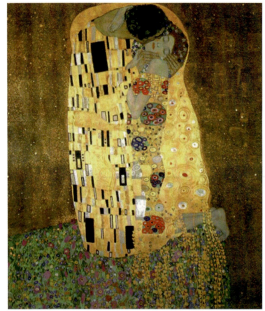

图4-19 克里姆特 《吻》

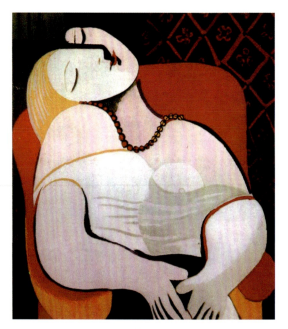

图4-20 毕加索 《梦》

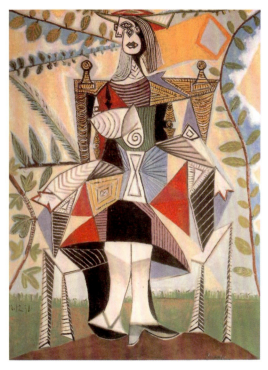

图4-21 毕加索 《在花园里坐着的女人》
1938年 油布 油彩 131cm×97cm

图4-22 克利 《无题·静物》 1940年
画布油彩100cm×80cm

三、装饰色彩的色彩特征

装饰色彩是一种特殊的、独立的艺术形式，与一般写实性绘画色彩相比较，它的表现形式有所不同。它是按照美学的形式法则及作者主观的认识和感觉，运用装饰手法对描绘对象进行创作的表现形式。在色彩运用上，装饰性色彩有以下几个特征。

1．限色

装饰色彩的一大特点就是限制所使用颜色的数量。限色是一种求少、求简约的设计思想，是对色彩使用和创新直接有关的一种调控能力。作品用色以少胜多，概括性强，从而彰显装饰色彩的和谐之美，如图4-23所示。

2．高纯度

装饰色彩追求的是高纯度，用鲜艳的色彩表达设计意图，以突出装饰色彩的特征。纯度蕴涵色彩的内向品格，不同的色相和纯度留给人的感受是不同的，如图4-24所示。

图4-23 斯特拉 《辛格里变化》 画布油彩 直径305cm 1968年

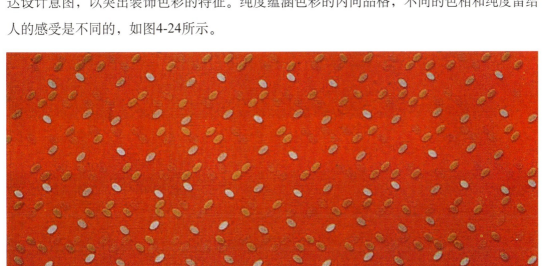

图4-24 普恩斯 《尼克斯梅特》 1964年 布上丙烯 177.8cm×288.48cm

3. 均衡

装饰色彩设计能否给人美的感受，很大程度取决于色彩布局的均衡，这种均衡不只是面积上的均衡，还有色彩要素如明度、纯度和色彩心里感觉上的均衡。图4-25、图4-26所示为表现均衡的作品。

图4-25　安鲁斯基威斯　《发光》
61cm×61cm　1965年

图4-26　萨瓦雷利　《泽特-科克》　画布油彩
140cm×140cm　1966年

第四节　意象性色彩

意象性色彩是设计色彩中的一种主观色彩。它是在自然色彩的基础上，对色彩进行采集、储存、分析和加工的主观色彩。意象色彩要求作者以对客观物象的主观感受为基础，根据自己对客观事物的独特把握，抓住物象的典型特征，进行艺术概括、加工，融入自己的思想感情。

一、什么是意象性色彩

"意象"概念出自中国传统美学理论。"意"即意境，指借助形象传情达意；"意"又是抽象的，所以具体的形象是很难传达抽象情意的。"象"即朦胧美，指一种"以意表象，以象达意"的艺术境界。意象是中国特有的，特指介于具体形象和心象之间的一种形象语言，这种语言与西方绘画体系中的抽象、表现语言形式上有类似之处，但又不相同。

在设计色彩中意象性色彩是介于具象和抽象之间的某种主观情感意愿与客观物象交融而成的心理色彩形象。意象性色彩强调对客观色彩的主观意念，在表达形式上更趋于情绪化和意境化，并注重主观激情的流露，其实质是作者的瞬间意念所致。这种对自然界色彩的瞬间感觉产生的心灵感应是意象表现的关键。不仅是中国画，也有许多油画作品将油画语言意象化，形成独特的绘画语言。图4-27～图4-33所示为表现意象的作品。

图4-27　赵无极　《无题》　54cm×64.5cm

图4-28　詹姆斯·罗布森作品　意象色彩

图4-29　吴冠中　《交河故城》　墨彩
1981年 103cm×106cm

图4-30　东山魁夷　《色彩世界》

图4-31　袁运甫　《荷》

第四章 色彩的表现与创意

图4-32 吴冠中作品 意象色彩

图4-33 朱德群作品 意象色彩

二、意象性色彩表现特征

意象性色彩是通过主体的主观意识，将客体的色彩上升为追求个性创造能力和创造精神。意象性色彩的表现特征主要有以下几个方面。

1．主观性

意象性色彩是一种主观色彩，它不着重再现物象的自然属性，最大限度地摆脱模仿自然的束缚，以极大的主观性表现精神意趣，重视事物外形的"力"和"激情"的表现。在创作上充分发挥主观想象力，表现方法上近似表现主义，如图4-34所示。

图4-34　赵无极　《思念情怀》　95cm×105cm

2．寓意象征性

寓意象征性是生活在现实世界中的人们一种浪漫情感的表达。运用联想、寓意或象征等形式将这种情感寄托于自然，通过自然来抒发自己的情感。"红肥""绿瘦"就是这种情感的表现。由于它是一种浪漫性的表达，其主要特征并不体现在具体的绘制过程，而在于构思和立意上，如图4-35所示。

3．表现性

表现性表现反对画家对形体和光色的"美"的追求，不忠实于客观事物的外形摹写。常用夸张、变形、扭曲的造型手法，以形、线条、色彩为媒体，根据情感的需要对物体进行主观的组合。其注重自我主观意识和情感的外在表现和宣泄，画面色彩奇艳、夸张变形，产生一种强烈的视觉冲击力，如图4-36所示。

图4-35　吴冠中　《山花》　80cm×100cm

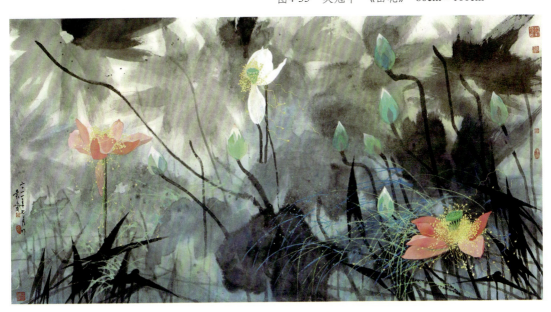

图4-36　袁运甫　《荷》

4．抽象性

就艺术表现的本质而言，一切来自心灵感应的视觉形式是艺术追求的较高境界。意象性色彩正是绘画者舍弃观物象外在的具体形状与颜色，提取某些色彩元素来强化重构、丰富再创造。这个过程需要客观物象经过从具象到抽象的演变，对具象的自然形态作出更多的具有抽象意义的形式思考，用抽象图形达到表情达意的心境，如图4-37所示。

5．写意性

写意性色彩依据色彩原理进行色彩对比。它是原始的、感性的、悟性的，同时又是时尚的。它创作时不拘泥于表现物象固有色以及物体间原有的色彩关系，充分发挥主观想象，运用大色块、大笔触，造型大胆、直接，具有大气、豪放、简练的特点，如图4-38所示。

图4-37　大卫库克作品　意象色彩

图4-38　朱德群《守夜》　46cm×55cm　1993年

单元训练与拓展

课题一：色彩分解训练

1．要求

(1) 根据色彩分解原理，进行色彩创作。学生自己摆放静物，组织画面构图。要求冷色调、暖色调各摆一组；强对比、弱对比各摆一组。画面构图要饱满完整，造型生动，色彩丰富和谐。

(2) 数量：2幅或多幅。

(3) 课时：6学时1幅。

(4) 尺寸：规格80cm×54cm。

(5) 数量：共完成2幅。

(6) 绘画材料：水粉颜色或油画颜料。

2．目的

色彩分解考核的是对色彩分解的认识和表现，掌握色彩分解的观察方法和表现方法，用尽可能多层次的丰富的色彩调和色调，光色渐变，表现对象在特定环境中的色彩调性。通过对色彩分解的表现方法的训练，培养学生对色彩的设计意识。

课题二：色彩归纳训练

1．要求

(1) 根据色彩归纳原理，进行创作。学生自己摆放静物，组织画面构图或自选题材，色调自选，每幅作品用色不超过4种。

(2) 数量：2张或多幅。

(3) 课时：6学时1幅。

(4) 尺寸：规格80cm×54cm。

(5) 数量：共完成2幅。

(6) 绘画材料：水粉颜色或油画颜料。

2．目的

色彩归纳考核的是主观感受与理性反映相结合，超越自然的形态，对对象进行归纳概括。在画面构成、立意上，掌握和运用造型因素如对比、均衡、虚实、疏密、强弱、呼

应、节奏等，主观处理画面静物与周围的色彩关系，色调和谐明确，形式感较强。通过该课题的训练，拓宽学生创造性思维能力，在观察方法表现手段方面有所突破，从而提高色彩的设计能力。

课题三：装饰色彩训练

1．要求：

(1) 选择一幅自己喜欢的国内外名家名作，风景、人物或静物均可，根据装饰色彩原理，自选色调，简化造型和色彩，取其大势，削弱明暗，增加画面的平面化与装饰性。

(2) 数量：1幅。

(3) 课时：6学时。

(4) 尺寸：规格80cm×54cm。

(5) 绘画材料：水粉颜色或油画颜料。

2．目的

装饰设计考核的是对对象造型和控色的概括能力，色彩平涂。强调主观用色个性的表现，从而加强画面的装饰性。通过对装饰色彩表现方法的训练，加深学生对装饰色彩的理解。

课题四：意象色彩训练

1．要求

(1) 找一段文字或一首诗，根据字面语言所表达出的意象，依据意向色彩原理，进行意向性色彩创作。

(2) 数量：2幅。

(3) 课时：8学时。

(4) 尺寸：规格80cm×54cm。

(5) 绘画材料：水粉颜色或油画颜料。

2．目的

意象色彩是培养学生根据意象表达方式，借助色彩的认识、感受，强化色彩表现中的情感，摆脱色彩训练中模仿自然色彩的束缚，提高学生对设计色彩的表现能力。

课题五：课后作业

每个课题临摹大师作品2幅，共8幅。

第五章　色彩实践与应用

第一节　设计色彩与平面设计
　一、平面广告色彩的作用
　二、平面广告色彩的用色原则
　三、设计色彩与包装设计
　四、设计色彩与书籍装帧
　五、网页色彩设计
第二节　设计色彩与工业产品设计
　一、色彩与产品设计的关系
　二、产品造型设计中的色彩特征
　三、工业产品设计创造性色彩构
　　　思的原则
第三节　设计色彩与室内设计
　一、室内空间的色彩关系
　二、色彩冷暖的选择与应用
　三、色彩错觉与空间
第四节　设计色彩与数字化色彩
　一、数字化色彩的规律
　二、数字化色彩的特征
单元训练与拓展

课题一：色彩与平面设计训练
课题二：色彩与室内设计训练
课题三：色彩与工业产品设计的训练
课题四：数字化色彩训练

教学要求和目标：

■要求——掌握设计色彩在现代设计中的运用。

■目标——了解设计色彩在艺术设计领域中的应用规律，并能进行创造性的色彩设计。

教学要点：

理论与实际相结合，掌握设计色彩在平面设计、工业产品设计、室内设计及数字化色彩中的运用。

教学方法：

课堂讲授与点评。

设计色彩的应用领域非常广泛,本章用实例对设计色彩在平面设计、工业产品设计、室内设计及数字化色彩中的应用原则做具体说明。

第一节　设计色彩与平面设计

平面设计包括平面广告、标志、包装、书箱装帧、网页等的设计。色彩、文字、图像、版式是平面设计的主要构成要素。在现代平面设计构成的各种要素中,色彩是最重要的一个要素之一。色彩作为平面设计传达信息的主要载体,具有更直观、更强烈的作用,其独特之处就在于有较强的视觉冲击力,达到引人注目、吸人眼球、销售产品的目的。一个设计作品的成败,在很大程度上取决于色彩运用的优劣。因此那些含蓄、淡雅、清静的色彩搭配尽管本身很美,但却不适合于某些平面设计。

在平面色彩设计中,整个画面色彩应轻重匀称,如将色彩感觉重的色彩用于文字,色彩感觉轻的色彩用于图案,以突出文字,增加画面对比度,这时应注意文字在整个画面的位置,避免轻重失衡的现象。图5-1、图5-2为平面色彩设计作品。

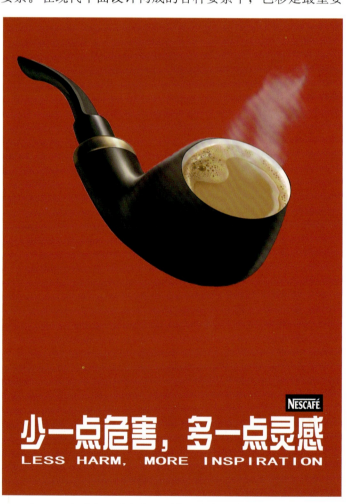

图5-1　郭佳旭　陈凯韵　(指导老师:李旭龙)雀巢咖啡《烟斗篇》全国第四届大学生广告设计大赛全国赛区一等奖

图5-1简洁，色彩主次分明。红色作为大片的底色，有较强的视觉冲击力，色彩鲜艳、夺目。黑色的烟斗，处在画面的视觉中心，烟斗里正冒着热气的咖啡，让人过目不忘、联想万千。这幅作品主题突出，创意独特。

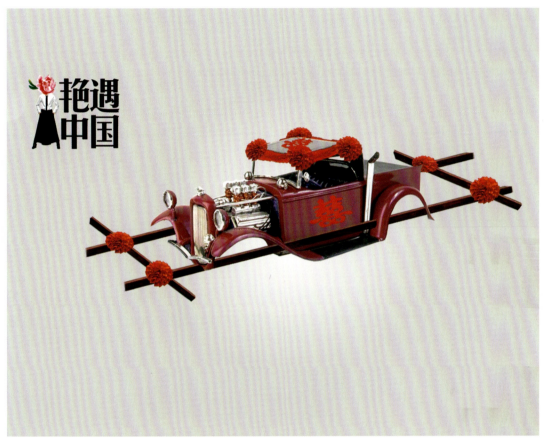

图5-2　林锋（指导老师：李旭龙）《艳遇中国——花轿篇》全国第四届大学生广告设计大赛广东赛区二等奖

一、平面广告色彩的作用

色彩是广告平面表现的一个重要因素。广告色彩具有极强的象征意义，对人们起到视觉上的诱导作用，与消费者的生理和心理反应联系密切。广告中的色彩比文字更能绘声绘色地告诉人们这些产品的优点和特色，通过色彩的表达可以将商品的外形特点与质地更好地再现出来，使消费者能够对所宣传的商品更易产生亲近和好感。合理应用色彩能够有效地向观众传递特定的信息，尤其是暖色调比冷色调更具有吸引力。图5-3、图5-4所示表现了平面广告色彩的作用。

图5-3 饮品以冷色调为主,以给人清凉解渴的感觉

图5-4 商品色彩鲜艳,高纯度色彩容易引起视觉上的关注

二、平面广告色彩的用色原则

1. 色彩具有视觉冲击力

广告要引起消费者注意，使消费者在第一视觉印象中记住产品，就需要产品在用色时色彩与广告色彩相吻合，要"抢眼"，以达到良好的产品宣传效果。从广告色彩的视觉效果规律来看，对消费者的视觉冲击力强、注目程度高的是明色高、纯色、暖色系列的颜色；暗色、冷色系列的颜色注目度低，对消费者的视觉冲击力相对较弱，如图5-5、图5-6所示。

图5-5运用大面积黑、白色对比，端庄大方。在作品上部一朵色彩鲜艳的蝴蝶领结，非常抢眼，其位置的放置有一石二鸟的作用。

图5-5 黄敏贤 （指导老师：李旭龙）《西装篇》
全国第四届大学生广告设计大赛三等奖

图5-6 广告色彩的运用和选择是非常重要的，大面积的暖色系总能吸引人的视线

2. 赏心悦目

广告商品色彩主要表现商品性能和艺术美感的结合，使消费者在外观色感上认知商品，感受潮流。在实际运用中，注意时尚和流行色对市场的推动作用。它反映着现代消费的一种趋势，是消费者很难抗拒的因素，以引起消费者心理共鸣，如图5-7所示。

图5-7 色彩鲜艳，高纯度的商品，容易引人注目

3. 独特易记

色彩的独特性是广告的色彩个性，具有整体和谐、主体突出、易记的特性。广告外在色彩形式与商品内容协调一致，以体现产品的品位及档次高低，如图5-8～图5-11所示。

图5-8 冯嘉瑜（指导老师：李旭龙）《躲猫猫篇》 全国第四届大学生广告设计大赛全国赛区二等奖

图5-8、图5-9两幅作品,在色彩的选择上与商品内容相一致,主题都与食品相关,给人以亲切感。

图5-10整幅作品简洁大方,主题突出,创意独特,在视觉上给人无限遐想。

图5-9 陈浩浩 (指导老师:李旭龙)《吃面点睛篇》 第四届全国大学生广告设计大赛三等奖

图5-10 邓舒文 (指导老师:李旭龙)《雀巢咖啡电池篇》 全国第四届大学生广告设计大赛广东赛区三等奖

图5-11 黄丹敏 (指导老师:李旭龙)《露友巨鞋篇》 全国第四届大学生广告设计大赛广东赛区入围奖

三、设计色彩与包装设计

在包装设计中，形式要服从商品的功能需要，突出商品的个性特征。商品包装色彩是商品的内容信息的视觉表达，是被包装的商品特征与用途的形象化反映。包装的色彩设计要与商品的内在属性相吻合，使顾客能联想到商品的特点与性能，看到包装的色彩就能想出包装中的商品。通常在设计包装印刷品的用色上，饮用水、绿茶类常用冷色系；白酒类、红茶类包装多用暖色系。食品的包装常以暖色调为主，容易表现食品诱人的口感和可口的味道；科技产品的包装以冷色调包装为主打色，以体现产品的严谨与科学；化妆品与护肤品的包装中，女性用品以粉色、暖色调为主，给人细腻、洁净、典雅、亲切的感觉；男性护肤产品以冷色调为主。包装设计要考虑时尚和流行色，以满足不同消费者的需求。同时，在商品的包装设计中，还要了解不同国家、民族对色彩的喜爱与禁忌。图5-12～图5-23为各类商品的包装设计代表作品。

图5-12　绿茶包装 冷色调

图5-13　红茶包装 暖色调

图5-14　女士化妆品(1) 暖色调　　　　　图5-15　女士化妆品(2) 暖色调为主打色

图5-16　男士化妆品(1)　冷色调为主打色　　　　图5-17　男士化妆品(2)　冷色调为主打色

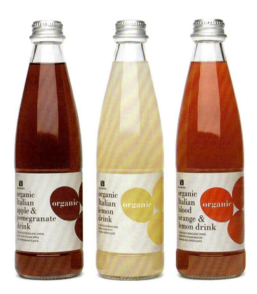

图5-18　用色的选择上与商品本身一致

图5-19　葡萄酒　用色单纯，具有现代感。一般一个系列采用同一主体图形，用色彩互动来区分产品。简单统一，加强记忆

图5-20　食品的包装常以暖色调为主　　　　　　图5-21　食品的外包装常以暖色调为主

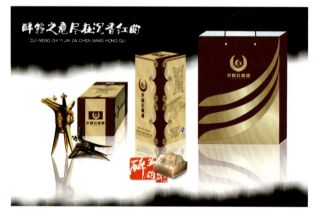

图5-22　学生作品郑朝娥　白酒类外包装以暖色为主

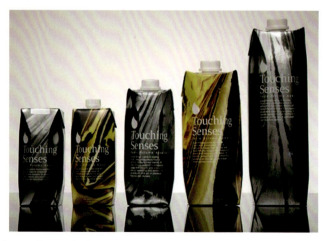

图5-23　一个系列产品，常常为节约成本，采用同一主体图形，用色彩互动来区分产品

四、设计色彩与书籍装帧

书籍装帧在进行色彩设计时要考虑色彩与书籍内容的一致性。不同类别的书籍，有不同的用色以传达不同的思想内容。教材、专著、文艺杂志、儿童读物等的封面色彩都要适用于各自特征。书籍名称的用色在封面上要有一定的分量，要突显它的视觉效果。

1. 主色调

从较远距离看一本书首先看到的是它的大的色彩感觉，这就是主色调。它是整个书籍装帧的基调，代表了作品的风格。书籍装帧设计的关键是色彩搭配要符合内容和读者群体的特征，如儿童读物要与儿童单纯、天真、可爱的特点相吻合，以高调、高纯度、干净的鲜亮色彩为主；时尚杂志用色上要强调色彩的新潮、时尚、刺激，色彩对比强，色彩具有较强的视觉冲击力；教材科普类书籍色彩要庄重、大方、高雅，体现它的权威性和专业深度；文艺类书籍要具有丰富的文化艺术内涵和品位，忌讳媚俗、浅薄、轻浮。图5-24、图5-25主调为书籍装帧的示例。

图5-24　色彩主调突出，简洁、大方

2. 辅助色

书籍装帧的主色调确立后，根据画面的需要，须有一定的辅助色彩来搭配调和，根据色彩的面积、大小或色彩明度、纯度的实际情况，合理利用辅助色来表达画面的对比关系，使整个封面富有层次感，主次关系肯定明确。图5-26、图5-27所示为书籍装帧辅色的示例。

图5-25　主色调突出，辅助色彩搭配协调

图5-26　色彩的选择与包装外观相结合，突出书籍古色古香韵味

图5-27　无彩色与有彩色的搭配，主色调突出，辅助色彩搭配协调

3．黑、白、灰关系

根据设计需要对色彩明度、线度、色相进行合理搭配，做到重色、中间色、亮色搭配协调、响亮，使画面效果有神、精彩、丰富、有层次感。图5-28、图5-29所示为展现黑、白、灰关系的示例。

图5-28　外观包装和用色上，突出了黑、白、灰三大关系

图5-29 色彩上富有层次感的书籍外包装

五、网页色彩设计

网站是向网民提供信息的平台。网页设计作为一个新兴的视觉设计领域,得到了广大设计者的重视。网页一方面具有艺术设计的共性,另一方面具有新媒体设计中的个性。它具有极强的互动性和参与性。

1．网页设计的色彩原则

1) 适合性

网页色彩是树立网站形象的关键之一,色彩的搭配不能太多太杂。网页设计的色彩要鲜明、与众不同、引人注目。色彩与所表达的内容要统一,必须具备适合性。网页的背景、文字、图片、边框以及超链接,色彩运用合理时才能取得理想的效果,如图5-30、图5-31所示。

图5-30 色彩的选择体现了色彩的适合性

图5-31 色彩的运用与网站内容相一致

2) 控色

点击率是网站赢利的保证。网页设计要保证下载速度,以防用户会因不耐烦而更换浏览其他网站,降低网站的点击率。所以网页设计的用色在数量上要有所限制,尽量控制在3～4种。图5-32～图5-34为网页设计示例。

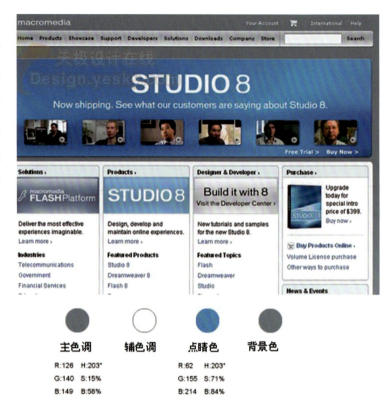

图5-32　整个网页以蓝色为主

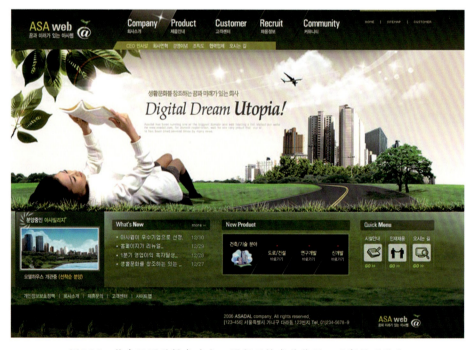

图5-33　整个网页以绿色为主,既起了控色的作用,又容易吸引人

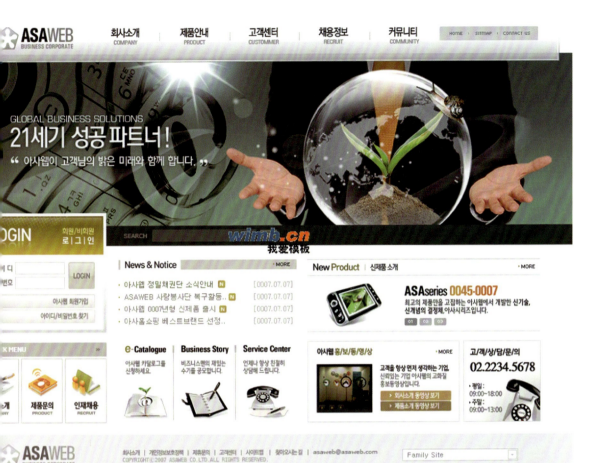

图5-34　整个网页以灰绿为主打色

3) 合理使用有彩色与无彩色

有彩色网页色彩鲜明,比完全黑白页网页页面要吸引人,有彩色的记忆效果是黑白色的3~5倍。有彩色间的搭配处理难度较大,因灰色是中性色,在网页色彩设计中可以和任何色彩搭配。黑白网页是最简单的搭配,清晰明了。因黑色明度最低,可与任何有色相配,产生和谐、醒目、稳重的效果,被广泛运用到网页设计中。图5-35~图5-38为有彩色与无彩色网页设计示例。

图5-35 运用无彩色灰色为主调,协调统一

图5-36 有彩色与灰色相搭配,色调统一

图5-37　大面积的灰色、黑色与高明度的黄色相搭配，色彩格外突出

图5-38　白色与高纯度的橙色相搭配，色彩耀眼夺目

2．网页设计有彩色系的色彩搭配技巧

1) 用一种色

用同一种色彩时，页面色彩统一，比较容易形成视觉上的统一感。通过调整色彩的透明度和饱和度，使网页显得丰富并有一定的层次感，如图5-39所示。

2) 用两种色彩

选定一种颜色作主色，然后选择它的对比色进行搭配，减少小面积不同色相的应用，使整个页面看起来色彩富有层次感而不凌乱，如图5-40、图5-41所示。

图5-39 一种色，色彩容易统一

图5-40 两种色彩，利用色彩对比关系　　　图5-41 利用色彩对比关系

第二节　设计色彩与工业产品设计

　　优秀的产品设计是将产品的形式与功能完美地统一起来,在满足人们功能需求的同时,又带给人视觉与心理上的愉悦。过去产品设计只是满足基本的生活需求,如今用色彩来构造自己的思想,表现心理的个性需求成为设计师的首要目的和追求。色彩已成为工业产品中的主流,不再视色彩设计为配角。产品从满足所有消费者的普遍需要转向适应消费者的个性需求,产品开发也以满足个性、多样的感性化产品为中心,色彩成为研究产品设计的重点。通过不同消费群体对文化和情感的需求,进行针对性的色彩设计,将不同消费群体喜欢的色彩适时地呈现在他们面前,使色彩设计体现出亲和力与诱惑力,使人们体验到美好与和谐,体现出终极的人文关怀,如图5-42、图5-43所示。

奶白色　　　　芦荟绿　　　　桂皮色　　　　樱桃红

椰果灰　　　　几维绿　　　　芒果黄　　　　柠檬蓝

图5-42　个性化色彩的电器

火红色　　　　土黄色　　　　柔白色　　　　银紫色

宝石蓝　　　　深蓝色　　　　金属绿　　　　黑灰色

图5-43　电动车采用多样的色彩设计，体现人文关怀

一、色彩与产品设计的关系

回顾工业产品设计，不难发现工业产品开始重视色彩在产品中的开发和应用，色彩已成为工业设计中的主流，不再视色彩设计为配角，尤其是家电行业。如今在这个张扬个性的时代，人们逐渐倾向于选择具有个性的商品，因而影响了色彩在工业产品中的地位。各行业纷纷推出丰富的具有独特性的色彩产品，以适应市场的需求。

今天所使用的工业产品的审美原则都来自于包豪斯，德国包豪斯的设计思想影响了整个世界。它一改过去欧洲烦琐的传统设计，以简洁的线条和色彩作为它的特征。图5-44所示是一款包豪斯经典造型色彩风格的椅子。

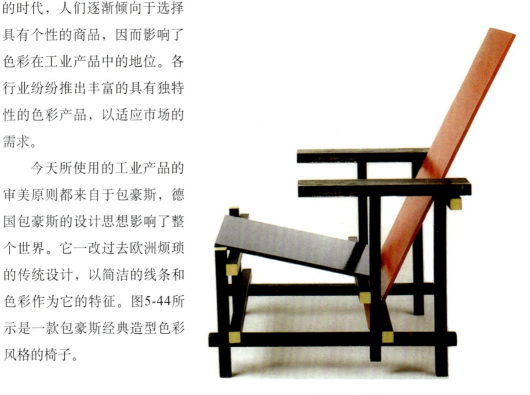

图5-44　红蓝椅

1．产品的色彩意义

色彩对产品设计起到重要的功能性作用。产品的形、色、质(材料)都与视觉有关，其中色是最重要的。产品要想取得市场竞争优势，要在产品的外形和色彩上下工夫，同时要考虑色彩的功能性，如车身用色时采用较醒目、明亮、艳丽的高明度和高纯度的色调或采用对比强烈的复合色调。有数据统计表明，银白等浅色的轿车的交通事故发生数量比黑、蓝、灰色的轿车少。

2．工业产品设计要考虑的因素

工业产品设计要考虑的因素有两个方面，一是产品形态；二是产品的色彩。

1) 色彩与产品形态

产品的形与色是不可分的。人们认识某一类产品，总会想到它的造型和色彩。

2) 色彩与功能

色彩具有类似语言的功能。可以传达、暗示或象征产品的功能和一些信息，包括产品的类别、类型、档次、使用方法等，如图5-45、图5-46所示。

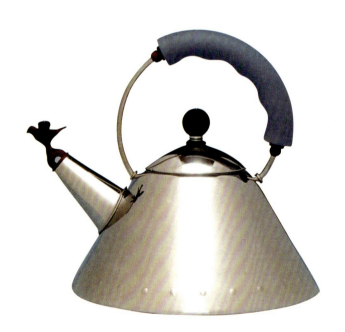

图5-45　迈克尔·格雷夫斯　《鸣唱水壶》　　图5-46　唐拉德·布特　1986年　面板上不同颜色区域有不同的功能

二、产品造型设计中的色彩特征

产品色彩设计特征归纳起来有如下几个基本方面。

1. 丰富性

机械工业产品简洁的外形和材质，给人一定程度的"冷酷感"。设计时用色彩赋予产品"人格化"，以提高视觉欣赏价值和改变造型单调的形象，如图5-47、5-48所示。

2. 协调性

有些产品复杂，可用色彩给予归纳、整理和调整，从而产生悦目、统一、协调的视觉效果。

由物质上升到精神美感，有利于产品品牌的信息传达，如图5-45所示。

3. 对比性

一些小产品为了醒目并增加感人的强度，在色彩设计中往往运用注目性较高的色彩对比来达到预期的目的。

4. 材料特性

工业设计的材料选择越来越多，每一种材料都有不同的外在质感与颜色。材料所体现的外在功能应用与内在的精神象征相吻合，使用材料的替换与搭配来丰富设计的层次感，突出设计的主旨。材料自身的色彩是产品外在色彩的重要部分，直接影响到产品色彩的整体视觉效果。

冰银色　　　　　樱粉色　　　　　柠檬色

钢蓝色　　　　　粉紫色　　　　　纯黑色

图5-47　具有个性色彩的小电器

| （皇冠银）镀银 | 钴蓝 | 薄荷绿 | COOLPLX5200（镀银） |
| 柑橘色 | 反光黑 | 珍珠银 | 山莓红 |

图5-48　多色电器，具有现代感

三、工业产品设计创造性色彩构思的原则

如果要弄明白一种色彩什么时候才有出人意料的效果，就得先熟悉常规性的着色所具有的意义。如果一种常规性的着色只是老套的话，则一种新色彩的设计就是创造性的。产品创造性色彩构思要遵循以下原则。

1．创造性的着色必须合乎常规

有些色彩一旦以一定的形式组合在一起，便会产生深入人心的意义，比如指挥交通的红、绿色的信号灯；录音室、手术室门上红色的灯。如果将红色的象征意义强加于绿色的功能上，色彩常规性的含义整个就会颠倒过来，引起混乱。对色彩常规性意义的每一次改变，都将导致持续性不利的后果。所以，色彩的创造性必须合乎常规。

2．创造性的着色必须合乎材料的特性

一件产品的颜色被人接受的程度不依赖于色彩，而依赖于与产品相关的经验。一个塑料桶设计成任何颜色都可以用，但一个氖蓝色的手提袋就没有一个白色的手提袋实用，因为白这种自然色适用于所有的人。

3．创造性的色彩必须合乎使用需要

一个颜色超出常规的产品要被人接受的话，下列3个原则特别重要：(1)便宜的产品染成超出常规的颜色比贵重产品更易于被人接受，产品越贵重，对颜色设计考虑得越要认真仔细；(2)使用寿命短的产品颜色设计超出常规比使用寿命长的产品更易于接受；(3)与个人密切相关的产品使用超出常规的颜色不易被人接受，因为色彩反映个人的品位和个性，与个人无关的产品使用任何颜色都可以容忍的。图5-49～图5-55所示为创造性色彩的应用示例。

图5-49　汽车设计(1)

图5-50　汽车设计(2)

图5-51　汽车设计(3)

图5-52　汽车设计(4)

图5-53 修剪器

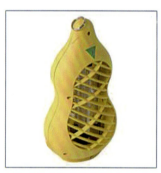

图5-54 灭蚊器

图5-55 王强 摄像头设计

第三节　设计色彩与室内设计

室内环境包括私人的家居环境和公共环境两大类。公共类环境包括学校、医院、厂房、商场、办公室、餐厅、营业厅、候机厅、娱乐场所等。室内色彩对人的生理和心理都有直接的影响。色彩的功能了解得越多，就越有利于设计目的完成。当办公场所用色恰当时，可以减轻疲劳，提高工作效率，保持人的身心愉快。家庭室内色彩配置恰当时，给人舒适明亮、身心愉悦的感觉。室内用色最好能以个性、便利性和亲和力这3个方向为基准进行色彩设计。室内色彩的应用是有一定规律可循的，如用于生产制造的厂房可选用明度较高的冷色系，这有助于减轻因噪声、粉尘和振动给人带来的疲劳，以缓解烦躁不安的情绪；办公空间采用中性的灰色调为主比较合适，不宜采用大面积强烈对比色，可在局部使用绿色、蓝色等明亮高纯度的冷色，有助于缓解由于长时间单调乏味的工作引起的疲劳，以放松紧张的情绪。图5-56～图5-60所示为室内设计色彩示例。

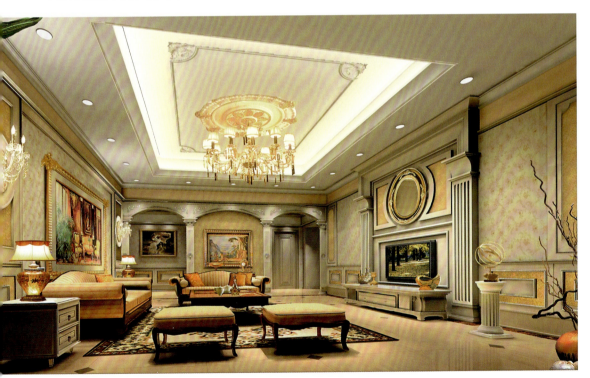

图5-56　客厅　暖色调　显得高贵、大气

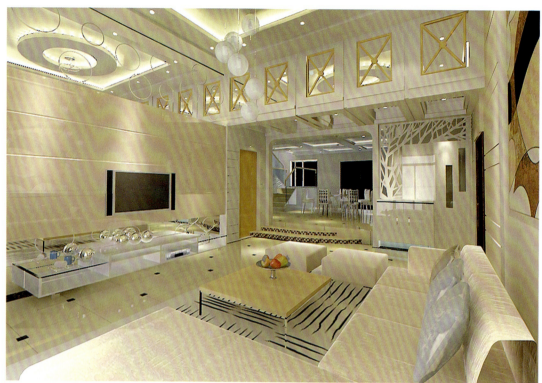

图5-57 客厅 淡黄色为主调,给人清新、明亮的感觉

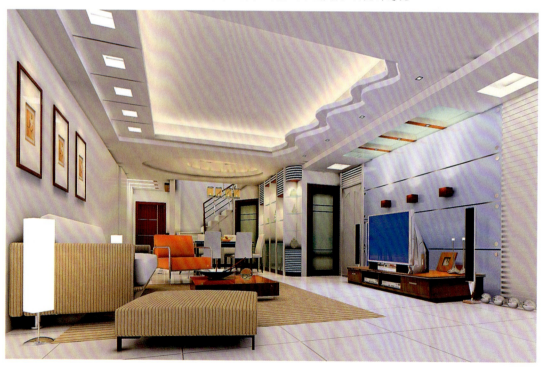

图5-58 客厅 色调雅致、温馨

图5-59 客厅 主色调为较深的灰色,家具颜色与室内空间色彩统一,显得庄重、大方

图5-60 办公空间 色彩以中灰色为主调,显得淡雅、明亮、整洁

一、室内空间的色彩关系

室内设计的色彩主要体现在天花、地面和墙面3个方面。室内色彩设计一般遵循上轻下重的原则。天花色彩在设计时使用明度高的颜色,以增加室内亮度,有利于形成空间感;地面一般使用明度低和纯度低的色彩,以在视觉上产生稳定感,同时也便于打理卫生。一间有白色地板和黑色天花板的房间会混乱人们对空间的感觉,天花板看上去似乎会砸在头上,同时地板会从脚下掉落,进入这样一个房间的人会不由自主地缩回脑袋,小心翼翼,感觉脚下不安全。墙面可以使用中明度、中纯度的色彩,这样可以形成从地面到墙面再到天花的色彩层次感,也方便与不同色彩的家具搭配。对于大面积的墙面,不宜选择纯度较高的鲜艳色彩;小面积的色块可根据需要适当提高色彩的明度和纯度,如表5-1所示。当然,室内色彩设计不是一成不变的,在保证居住者身心愉悦的前提下,私人住宅采用明度较高的地板已成为时尚;某些大型商场等公共场所也有将天花的色彩涂成黑色,颇具有后工业时代的气息。图5-61、图5-62所示为室内设计示例。

表5-1 室内色彩与空间

色调	明度	纯度	效果
较冷色调	较高明度	较低纯度	室内顶棚显得更高
较暖色调	较低明度	较高纯度	室内顶棚显得更低
较冷色调	减少明度	较低纯度	使墙面显得深远
较暖色调	增加明度对比	较高纯度	使墙面显得近
色调统一	背景明度一致	与背景纯度一致	增强整体效果
减少色调对比	明度较高	纯度对比较小	空间显得大

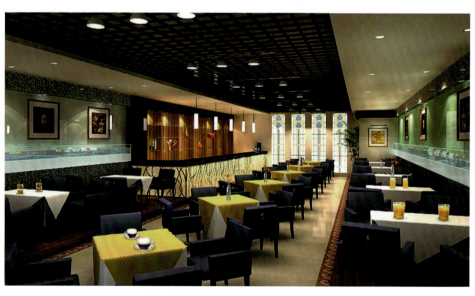

图5-61 餐厅 天花采用暗色装饰材料,体现后现代风格

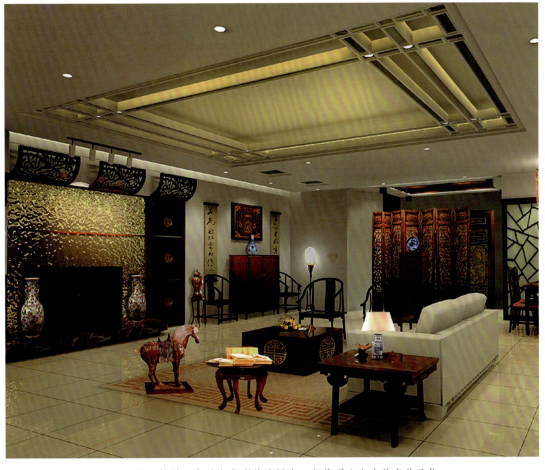

图5-62　材料、家具和色彩的选择上，都体现出主人的审美品位

二、色彩冷暖的选择与应用

在室内设计中光线的冷暖、强弱是明确的。以冷色调为主时，冷色的荧光光线可以强调蓝紫色、蓝色、绿色或蓝绿色；以暖色调为主时，暖色的荧光光线可以强调黄色、橙色、红色和红紫色等，如白炽灯发出的是暖色光。

根据空间用途的不同，采用不同光源来营造环境气氛越来越受到设计师的关注，如餐厅的色彩设计主要考虑用餐者的心理，环境色彩一般用暖色调，以能够引起味觉联想并有效刺激食欲的黄橙、红、咖啡、奶白色等为主，让人感觉安全、舒适、心情愉悦，能促进食欲，如图5-63、图5-64所示；医院采用柔和明亮的偏冷色以求安静，给人卫生、健康的感觉。红色能令人振奋，公共娱乐场所一般采用富有激情的暖色，以活跃热烈的气氛。配色中的红橙色与蓝绿色搭配后会产生充满异域色彩的风格，如图5-65、图5-66所示。在室内设计中，它能传递温暖的感觉，是寒冷或阴郁气候环境下的理想选择。

图5-63 餐厅 暖色调

图5-64 餐厅 橙色为主,给人安全、舒服的就餐环境

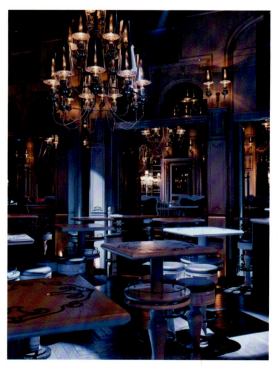

图5-65 运用色彩冷暖对比

图5-66 运用黄紫色的强对比

三、色彩错觉与空间

巧妙地利用色彩错觉，可以将空间面积"扩大"或"缩小"。空间面积较大的空间，用色上可选偏暖色的色彩以避免空间给人空旷的感觉；面积较小的空间，在用色上可偏冷色，冷色在视觉上会感觉到大一些。当面积相等时，涂成黑色的房间看起来比白色的房间小许多。进入有褐色家具和褐色地毯的房间看起来比较窄。红丝毯只有用在非常大的空间里才会有高贵的效果，因为红色的华丽需要空间才能显示它应有的效果。如果在一个窄小的浴室内用红色瓷砖装饰，其效果会是最差的。朝向南面的房间光线充分，可采用蓝紫色会使室内变暗，建筑细节清晰度降低。但在光线较暗或朝北向的房间内不适用此色彩组合。

此外，在室内色彩的设计上，除了对空间类型、色彩对人的心理影响、色彩流行趋势及美学上的考虑外，还要注意家具、电器、房屋朝向、织物、材料、绿化、墙面装饰、环境设备等因素的配合，如图5-67~图5-69所示。

图5-67 不是朝南方的房间，窗帘用浅色，增加房间的光亮度

图5-68 利用绿化功能，来实现室内空间色彩的和谐

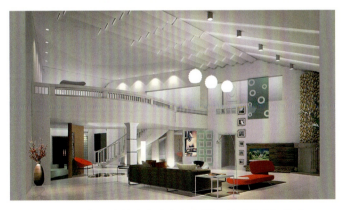

图5-69 客厅采用浅色为主打色调，以"拉高"房高

第四节　设计色彩与数字化色彩

一、数字化色彩的规律

　　数字化色彩是色彩学的一种新的表现形式。指由0和1构成的数字信号显示的颜色，它与模拟信号的色彩是两个概念。影视色彩、扫描的色彩、打印机的色彩及各种显示器的色彩都属于数字色彩。计算机作为设计创作的辅助工具，其作用越来越大。目前平面图像软件的功能比较强大，能轻松绘制立体感、质感和各种肌理效果，如图5-70～图5-73所示。本节的数字化色彩主要是指设计师利用计算机软件设计并在计算机屏幕上显示的色彩。

　　要想成为一名好的数字色彩设计师，除了需要具备色彩、构成和素描基础知识及良好的修养外，还须懂得数字色彩的基本原理和各种计算机软件功能、特点，同时还要了解和掌握视频上的色彩和输出后的色彩差异及相关的印刷知识，以达到预期效果。

图5-70　邓宇珩　插画　数字化色彩

图5-71　陈梦舟　数字化色彩

图5-72　阙镭　《少年詹天佑》　数字化色彩

图5-73 邓宇珩 插画 数字化色彩

二、数字化色彩的特征

数字化色彩依赖数字化设备而存在，同时与传统的光学色彩、艺术色彩有着内在的必然联系，又存在着不同。其不同点主要体现在纯度和明度上。在纯度上，颜料色彩中混入黑、白、灰色都可降低纯度，它包含了色彩与色光两个方面。而数字化色彩的纯度包含色彩"分量"的多少和纯色光中混有白色光的多少，它是将色彩和色光的概念分开，注重"量化"的变量。在明度上。颜料色彩与白色和黑色有关，加白色明度就会提高。数字色彩没有"加白"这个概念，一个纯度为百分之百的数字纯色，没办法再提高它的明度。而要改变数字色彩的明度只与黑色有关(加黑或减黑)。图5-74所示为数字色彩示例。

数字色彩的出现，给这个世界带了数以万计的图像。学生的想象力也在方便的数字技术的支持下得到了充分的发挥。

图5-74 董晓娟 数字化色彩

单元训练与拓展

课题一：色彩与平面设计训练

(1) 设计一套香水系列的包装，品牌自选，用不同的色彩来体现香水的差异性。包装外观的色彩与产品内容一致，符合包装设计的色彩要求。

(2) 数量：此系列包装不少于5个。

(3) 课时：8～10学时。

(4) 材料：不限。

课题二：色彩与室内设计训练

(1) 用同一个室内设计透视线稿方案，完成2幅不同的色彩设计，用手绘的形式。一个方案为暖色，一个方案为冷色。

(2) 数量：2幅。

(3) 课时：6～8学时。

(4) 尺寸：规格80cm×54cm。

(5) 材料：水彩颜料、水粉颜料、彩色铅笔、马克笔或综合材料。

课题三：色彩与工业产品设计的训练

(1) 用手绘的形式，完成2幅不同色彩属性的汽车设计方案，一个方案为暖色，一个方案为冷色，颜色自定。

(2) 数量：2幅。

(3) 课时：4学时。

(4) 尺寸：规格80cm×54cm。

(5) 材料：不限。

课题四：数字化色彩训练

(1) 用计算机软件绘制一段音乐，色彩符合音乐内容，用抽象图像表现音乐主题。

(2) 数量：2幅。

(3) 课时：4学时。

(4) 尺寸：规格210cm×297cm。

通过对以上4个课题的专业训练，培养学生对色彩的设计意识，提高色彩的设计能力。

参 考 文 献

[1] [德]爱娃·海勒．色彩的文化[M]．吴彤，译．北京：中央编译出版社，2004.

[2] 程杰铭．色彩学[M]．北京：科学出版社，2006.

[3] 肖永亮，廖宏勇．数字色彩基础[M]．北京：北京师范大学出版社，2008.

[4] 李萧锟．色彩学讲座[M]．桂林：广西师范大学出版社，2003.

[5] 林家阳．设计色彩[M]．北京：高等教育出版社，2009.

[6] 姚建平．设计色彩[M]．湖北：华中科技大学出版社，2007.

[7] 张瑜，朱仁洲．设计色彩[M]．北京：化学工业出版社，2004.

[8] 钱志扬．设计色彩[M]．南京：江苏美术出版社，2008.

[9] 陈琏年．色彩设计[M]．重庆：西南师范大学出版社，2005.

[10] 蒋广喜．色彩视觉表现[M]．天津：天津大学出版社，2010.

[11] [美]H·H·阿纳森．西方现代艺术史[M]．天津：天津人民美术出版社，2009.